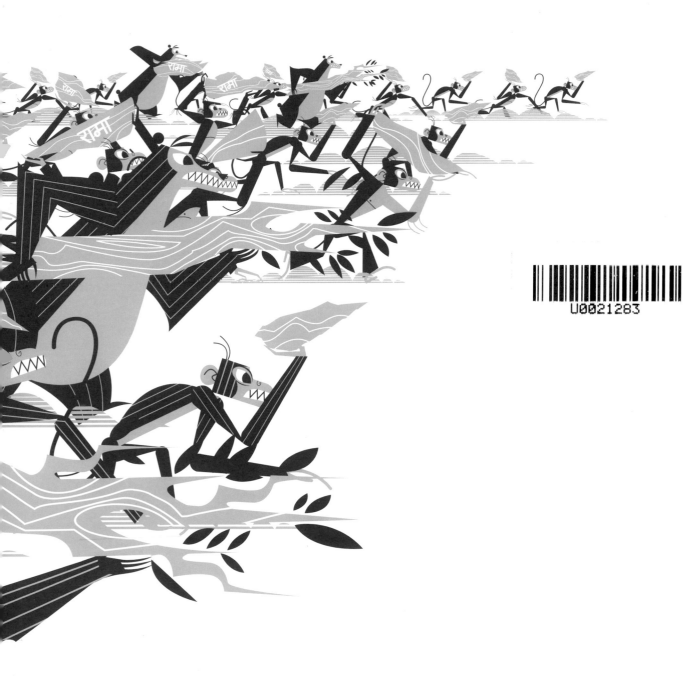

U0021283

蟻垤——詩人、聖哲、印度詩歌之父，
將《羅摩衍那》呈現在世人眼前。

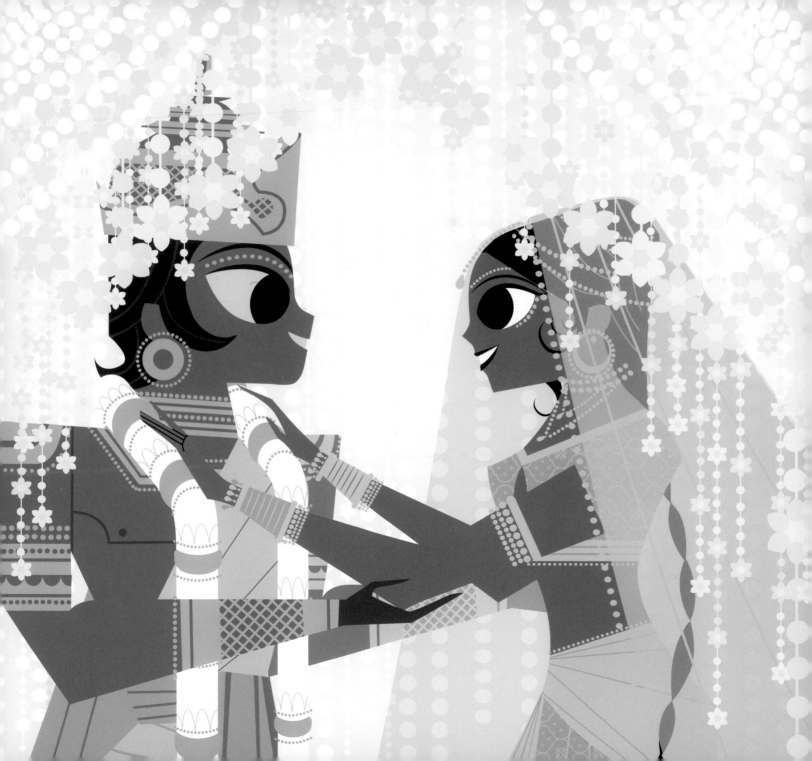

रामायण

皮克斯動畫師之紙上動畫

《羅摩衍那》

✿

文字、繪圖：桑傑‧帕特爾 (Sanjay Patel)

譯者：賴許刈

眾生系列　JP0075

皮克斯動畫師之紙上動畫《羅摩衍那》

文字、繪圖／桑傑‧帕特爾（Sanjay Patel）
譯　　者／賴許刈
編　　輯／游璧如
業　　務／顏宏紋

總　編　輯／張嘉芳
出　　版／橡樹林文化
　　　　　城邦文化事業股份有限公司
　　　　　台北市民生東路二段 141 號 5 樓
　　　　　電話：(02)25007696　傳眞：(02)25001951
發　　行／英屬蓋曼群島家庭傳媒股份有限公司城邦分公司
　　　　　台北市民生東路二段 141 號 2 樓
　　　　　書虫客服服務專線：(02)25007718；(02)25007719
　　　　　24 小時傳眞專線：(02)25001990；(02)25001991
　　　　　服務時間：週一至週五上午 09:30 ～ 12:00；下午 1:30 ～ 17:00
　　　　　劃撥帳號：19863813；戶名：書虫股份有限公司
　　　　　讀者服務信箱：service@readingclub.com.tw
　　　　　城邦讀書花園網址：www.cite.com.tw
香港發行所／城邦（香港）出版集團有限公司
　　　　　香港灣仔駱克道 193 號東超商業中心 1 樓
　　　　　電話：(852)25086231　傳眞：(852)25789337
　　　　　E-mail：hkcite@biznetvigator.com
馬新發行所／城邦（馬新）出版集團【Cité (M) Sdn.Bhd. (458372 U)】
　　　　　41, Jalan Radin Anum, Bandar Baru Sri Petaling,
　　　　　57000 Kuala Lumpur, Malaysia.
　　　　　電話：(603) 90578822 傳眞：(603) 90576622
　　　　　E-mail:cite@cite.com.my

內文排版／歐陽碧智
封面完稿／周家瑤
印　　刷／韋懋實業有限公司

初版一刷／2013 年 8 月
初版二刷／2016 年 12 月
ISBN ／978-986-6409-59-2
定價／720 元

城邦讀書花園
www.cite.com.tw

國家圖書館出版品預行編目資料

皮克斯動畫師之紙上動畫《羅摩衍那》/ 桑傑‧帕特爾
（Sanjay Patel）著；賴許刈譯 . -- 初版 . -- 臺北市：橡
樹林文化，城邦文化出版：家庭傳媒城邦分公司發行，
2013.08
　　面：　公分 . --（眾生系列；JP0075）
譯自：Ramayana : Divine Loophole

ISBN 978-986-6409-59-2（精裝）

1. 動畫　2. 動畫製作

987.85　　　　　　　　　　　　　　　　102012868

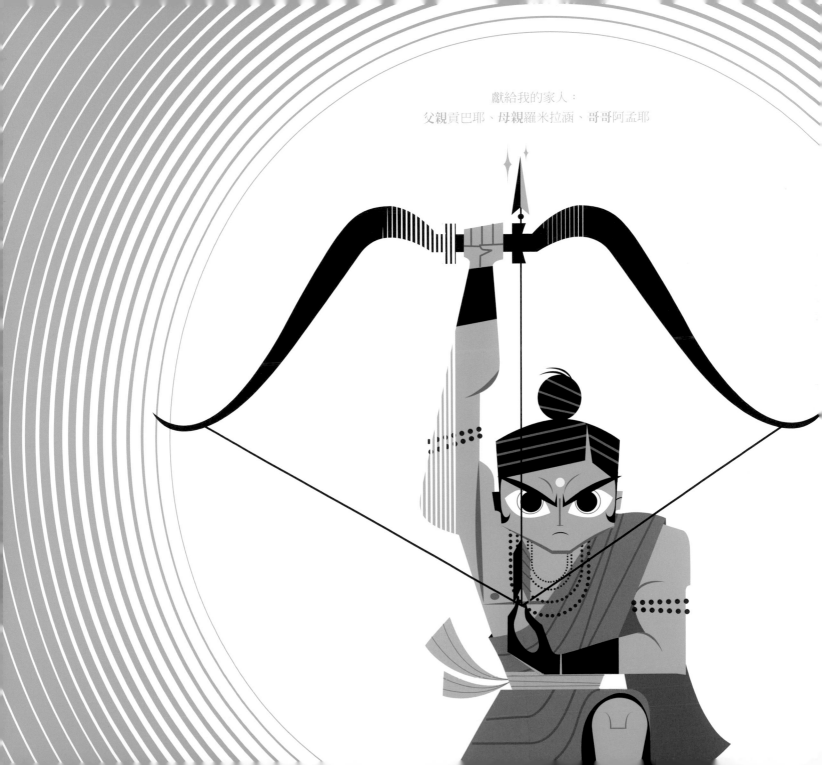

献给我的家人：
父亲贡巴耶、母亲罗米拉涵、哥哥阿孟耶

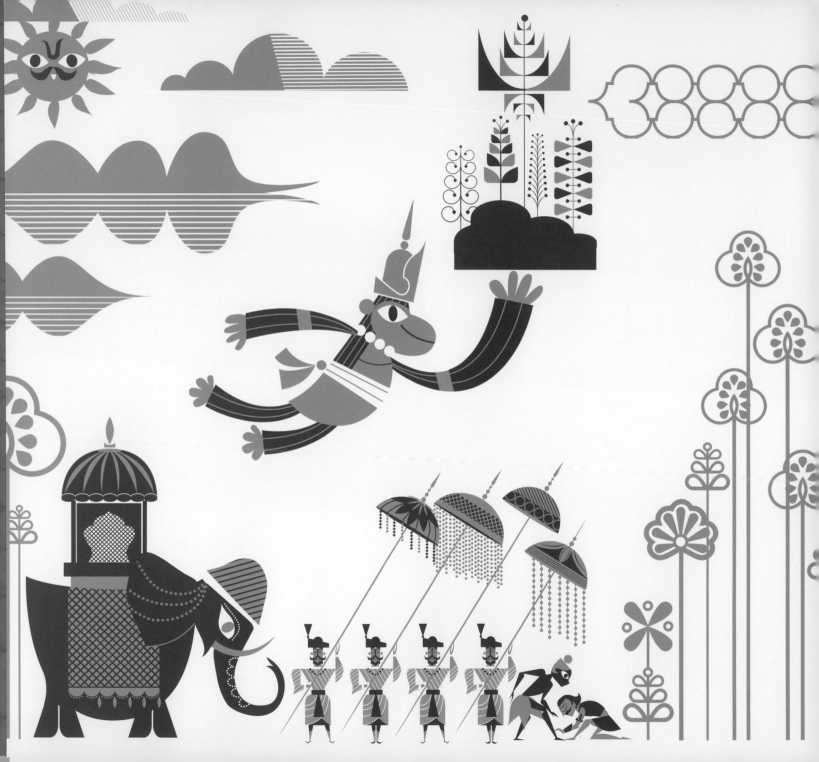

目錄

藍色王子

第一幕

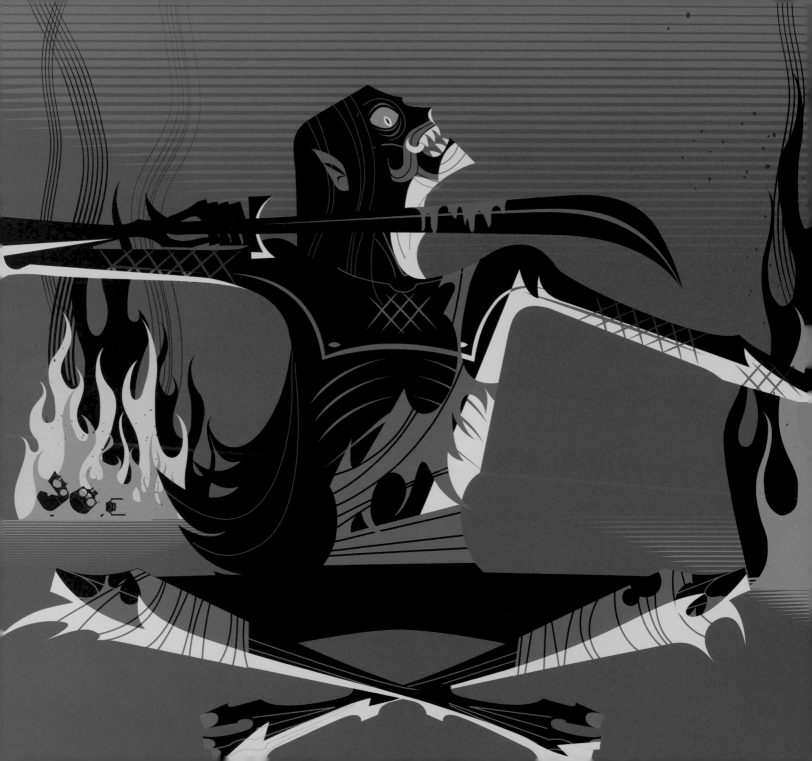

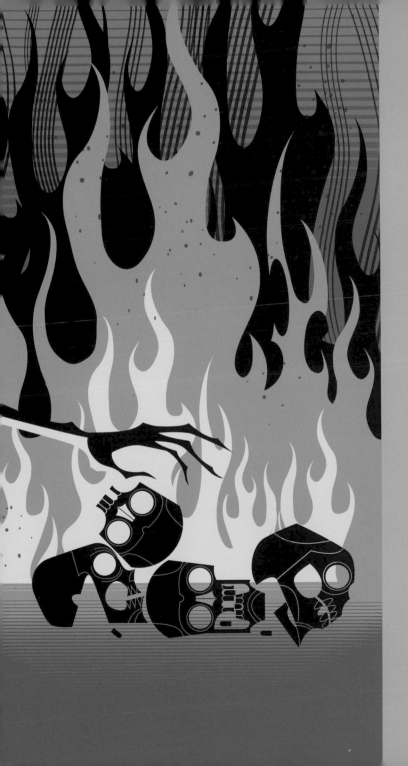

不達目的
誓不甘休的惡魔

既然這是一則史詩故事，不如就從最卑鄙無恥的人物說起吧，也就是裡面的大反派。他可不是普通的反派，我們在說的是個有十顆頭和兩隻獠牙的惡魔！

儘管長得很恐怖，這個惡魔本來並不壞。事實上，他曾是一位傑出的學者（但即使是那時候，他還是有十顆頭）。而且只為了求天神許他一個願望，就潛心苦行了數千年。一開始，有五百年的時間，他只靠空氣中的水分過活。接著，他單趾站立了九百年，讓自己暴露在大自然之中，即使颳大風、下大雨，他都一動也不動。最厲害的是，他不停、不停、不停地反覆吟誦聖音「唵」，唸了兩千年。苦行了這麼久，他終於真的走火入魔了。這位學者決定砍掉自己的十顆頭獻給天神，每多等一千年就砍一顆。經過九千年，獻出九顆頭之後，這位學者舉起他的劍，準備為自己的一生畫下句點⋯⋯

宇宙惡霸

這位學者的劍正要落下，創造之神梵天出現了，祂願意聆聽他的願望。這位學者很聰明，但是不太有想像力，所以他的願望和很多人一樣：成為宇宙間最強大的生物。幸好就連天神都無法允諾這個願望，所以學者轉而祈求永遠不會被任何的天神或妖魔打敗。接下來發生的事情很可能是宇宙間有史以來最愚蠢的錯誤──我們敬愛的梵天居然答應了他的請求！學者立刻搖身一變成為一種新品種的終極惡魔，他重新長出一排猙獰的頭和手臂，每隻手裡都揮舞著可怕的武器。他巨大無比，掌管一切。他自己就是一支活動軍隊。

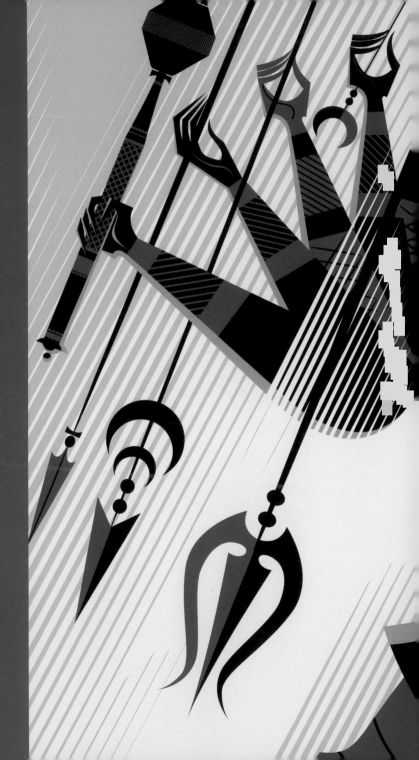

Amazon網站貓咪著色畫最暢銷

那通透卻又蘊含玄機的眼眸，讓人好奇牠到底想訴說什麼？

貓星人的華麗狂想

作者／馬喬・莎娜 Marjorie Sarnat　　定價350元

- ◉ 情境式著色，和貓咪一起徜徉幻想世界
- ◉ 超過30幅細緻繁複的圖樣編織，盡情投入細節的樂趣
- ◉ 繪圖達人詳細步驟教學，讓你也能畫出精美好圖
- ◉ 創作媒材不設限，水彩、蠟筆、色鉛筆等都不是問題
- ◉ 隨書贈送閃光筆1組，增添貓咪絢麗奢華感

在貓星人優雅的外表下，孩子氣的靈魂蠢蠢欲動，
現在就跟著牠的步伐，來趟趣味而又魔幻的著色旅程吧！

讓毛小孩與著色畫療癒你

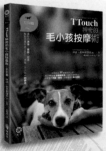

神奇的毛小孩按摩術——貓貓篇：獨特的撫摸、畫圈、托提，幫助寶貝建立信任、減壓，主人也一起療癒
定價320元

神奇的毛小孩按摩術——狗狗篇：獨特的撫摸、畫圈、托提，幫助寶貝建立信任、減壓，主人也一起療癒
定價320元

法國清新舒壓著色畫50：繽紛花園（附贈閃光筆1組）
定價350元

能量曼陀羅：彩繪內在寧靜小宇宙（附贈丸筆1支）
定價380元

➤更多著色畫　f 清新舒壓著色畫粉絲團　🔍

中觀勝義諦

作者／果煜法師　定價500元

本書講述的是龍樹菩薩著作《中觀論頌》，為闡析空性教理之經典。其透過各種提問（立）與回答（破）的辯證中，發現一切萬象都是互相依存，沒有一個獨立不變的自性存在，以此破除自他的執著，將我們偏向常或斷的慣性慢慢轉為「中道」，最終證得中道不二法門。

四大特色　・講者見解精闢　・內容白話講述　・次第重新整理　・出版機緣難逢

——— 禪修與見地的深度探討 ———

禪林風雨
定價360元

楞嚴貫心
定價380元

當光亮照破黑暗：
達賴喇嘛講《入菩薩行論》
<智慧品>
定價300元

正覺之道・佛子行廣釋
定價550元

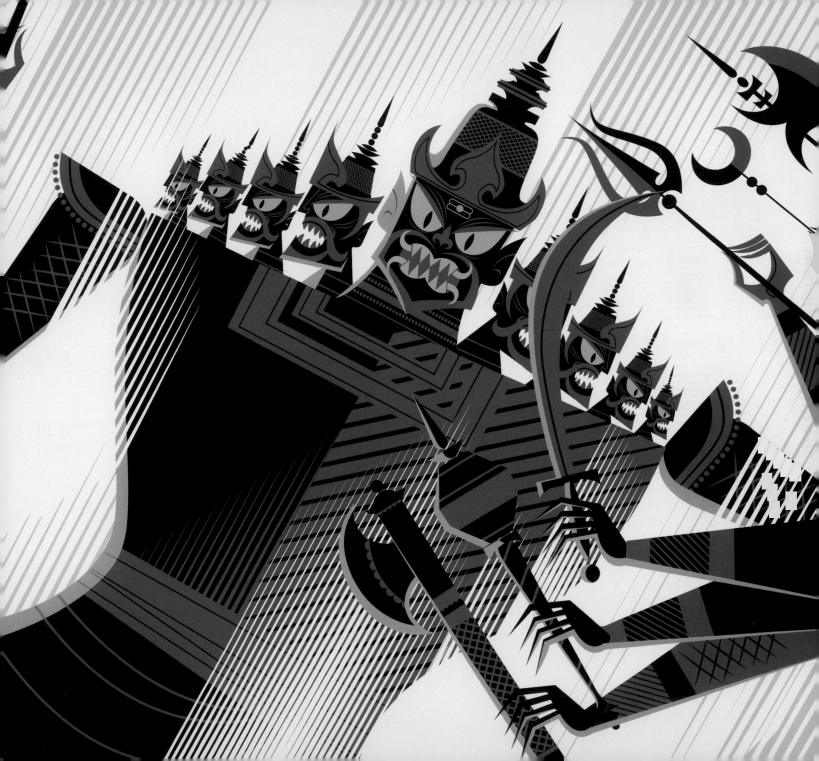

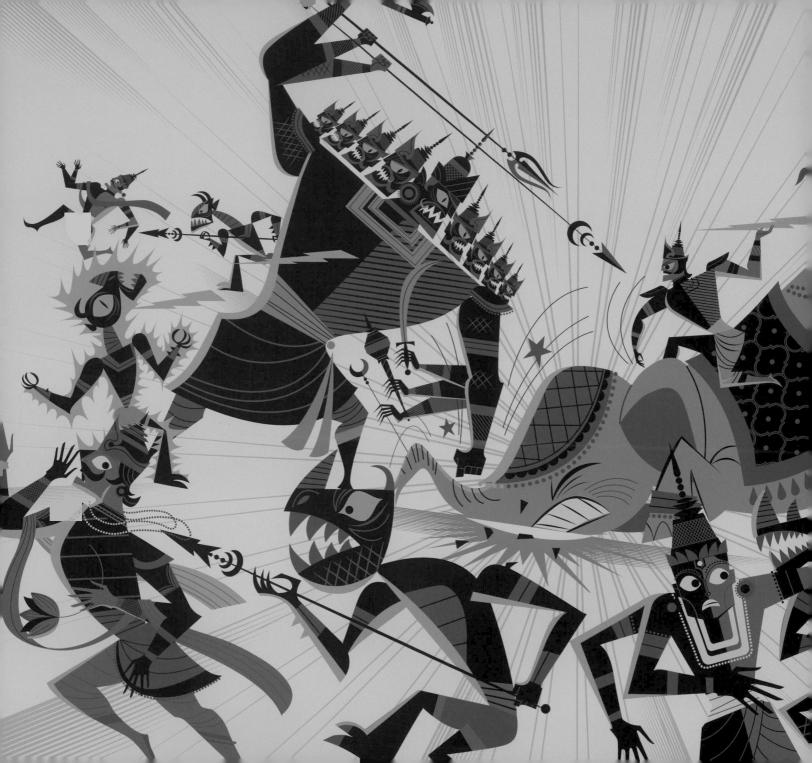

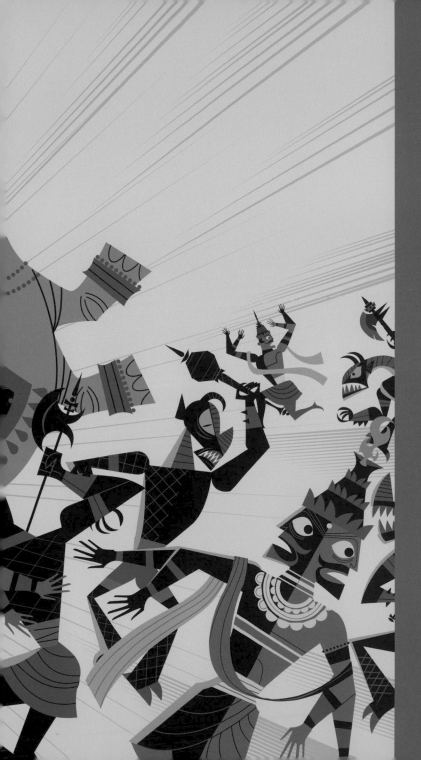

絕地大進攻

這個由學者變成的惡魔對權力的胃口沒有止境，為了證明自己是眾神真正的主宰，他決定入侵天界的領地。天界是天國中類似於等候室的一個地方，那些就要解脫的靈魂就先在這裡等著。惡魔仗著驚天動地的武力，扯開一扇通往地獄最底層的大門，解放了一群叫做「羅剎」的惡魔。

他和這支羅剎軍隊並肩作戰，將諸神從祂們在天上的居所驅逐出去，還把天帝因陀羅拉下王位。從此之後，這位惡魔之王得來一個名號，叫做「羅波那」，意思是「讓宇宙尖叫者」。

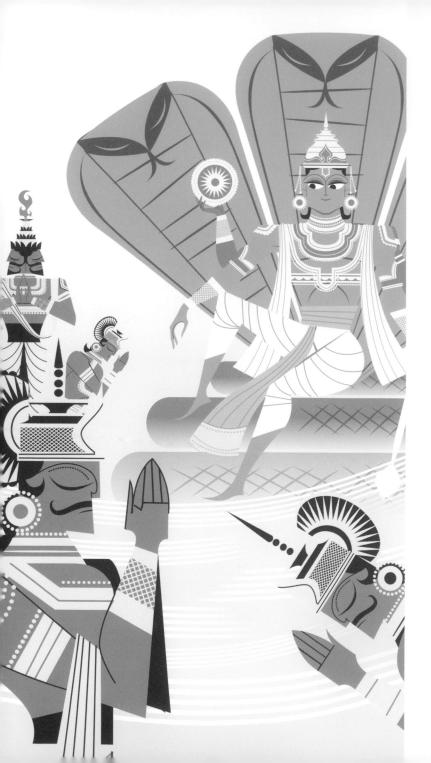

毗濕奴的
神律漏洞

到了這個地步，諸神麻煩大了，妖魔鬼怪在
祂們地盤上的每個角落瘋狂地跑來跑去。諸
神別無選擇，只好去拜見守護之神兼宇宙萬
事裁判神「毗濕奴」。這位藍色的公義之神
要大家冷靜下來，並且很快地指出羅波那的
計畫有一個神律漏洞：羅波那只祈求永遠不
會被天神和妖魔打敗，凡人和動物還是傷得
了他。突然之間，一切似乎有了希望。毗濕
奴將諸神聚集起來，宣布一個祕密：祂將轉
世為人，把宇宙從羅波那手中解救出來；祂
在世間的化身會是藍色戰士「羅摩」。

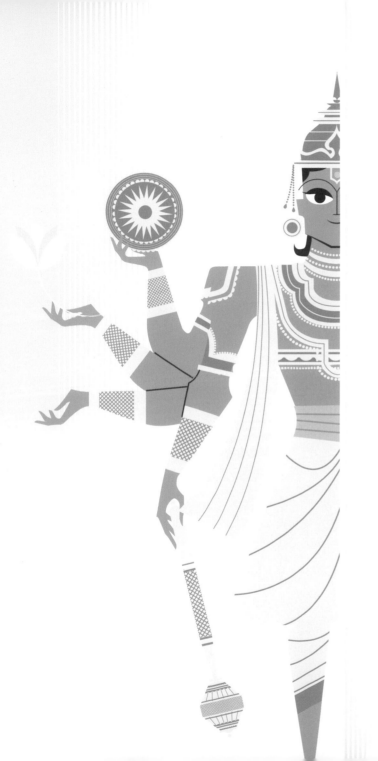
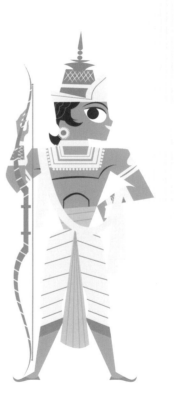

藍色男孩

並不很久以後，如同命定的一般，一位特別的王子在阿約提亞城誕生，應證了毗濕奴的預言。與三位同父異母的弟弟婆羅多、沙多盧那、羅什曼那相比，這位年幼的王子格外與眾不同，因為他的皮膚從頭到腳都是藍色的。他的母親認為他和某位天神很像，但包括小寶寶羅摩在內，沒有人猜得到他是毗濕奴的化身。

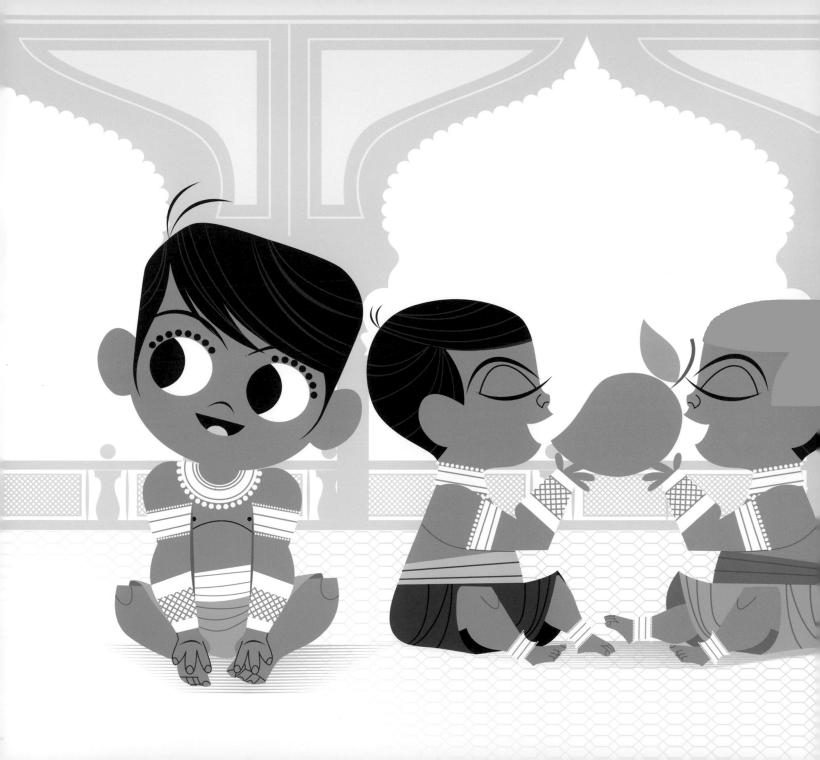

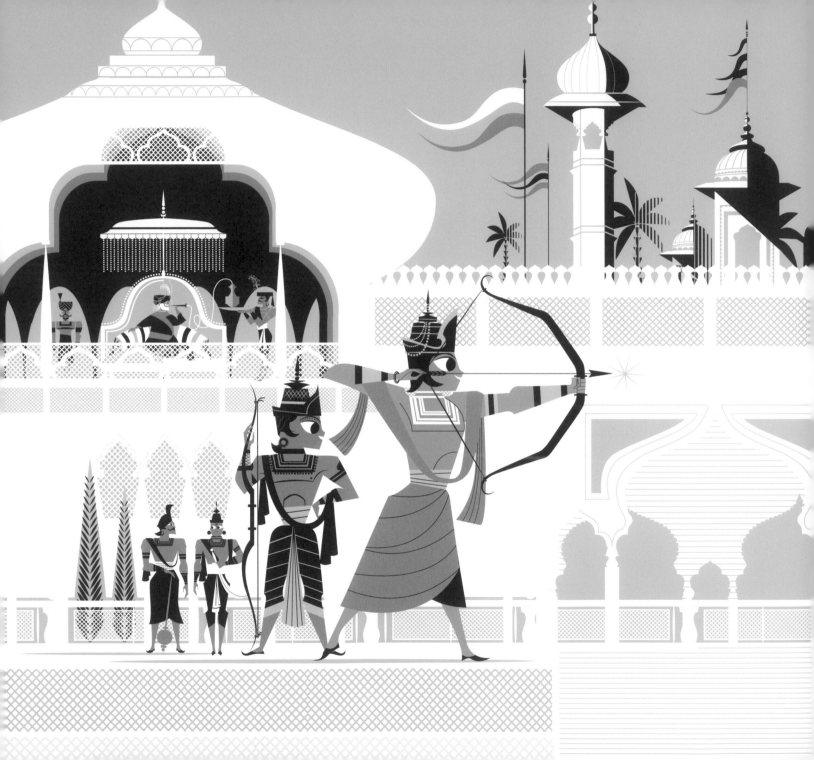

幾位年輕王子的教育與訓練，交由國王的顧問負責。他指導他們學習吠陀的知識，乃至於法律與科學。

隨著幾位王子逐漸長大，他們各自發展出不同的興趣，也因而與自己義氣相投的兄弟培養了深厚的感情。婆羅多和沙多盧那都熱愛體育與競賽，羅摩和羅什曼那則鍾情大自然與動物。身爲戰士氏族的後裔，四位王子全都精通武藝。但在四位王子之中，羅摩證明自己是位穩重而慈悲爲懷的領導者。很快地，他成爲國王的心頭好。

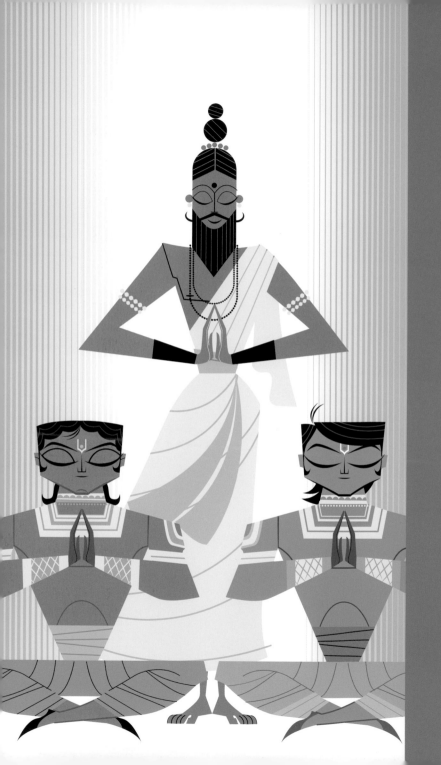

羅摩的
英勇事蹟

羅摩和羅什曼那形影不離，日漸長大成人的他們雙雙拜在梵仙「眾友仙人」門下。眾友仙人是一位年老的聖哲，他能看見過去與未來，並預言這對兄弟身負重任。這位仙人（「仙人」是梵仙或聖哲當中層級較高的）毫不浪費時間，開始訓練他的年輕門生駕馭阿斯特拉（天神的武器）。他也教他們眞言和體位法，賦予這兩位年輕戰士深厚的功力與集中的注意力。

訓練過程的某一天，他們來到眾友仙人的會所，卻發現那裡遭到一個叫做陀吒迦的惡魔蹂躪。這位仙人解釋說由於他發過誓不能有暴力行爲，所以不能拿起武器對抗這個惡魔。羅摩立刻本能地拉弓，卑劣的惡魔很快就被制伏了。

當眾友仙人爲已死的惡魔施行最後的儀式時，他表示羅摩今日的行動在將來會導致其他後果，並告誡他要時刻謹記自己的責任。

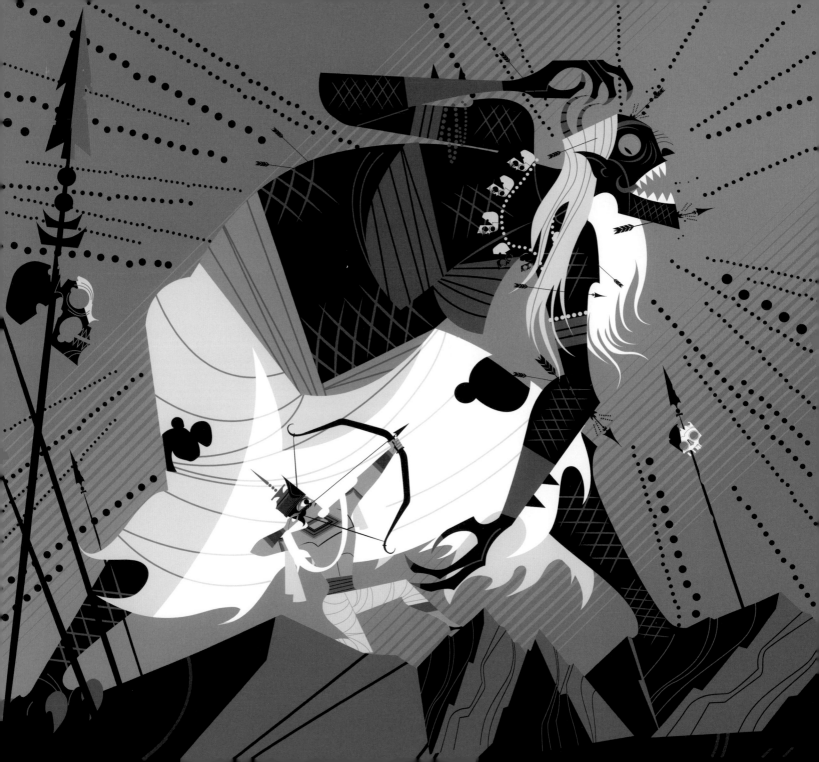

拉斷神弓
永結同心

把兩位徒弟送回他們的王國之前，這位仙人
又有了別的預感。這份預感促使他和兩位王
子一起來到鄰國，鄰國正在舉行一場喜氣洋
洋的比武測試。參加者要挑戰舉起濕婆的神
弓，但這是只有天神才辦得到的事。

　　在成千上百位可敬的戰士都大膽嘗試卻
敗下陣來之後，眾友仙人客氣地請羅摩試試
看。這位藍色王子簡單的一個動作，伸手拿
弓高舉過頂，很快地把弓拉開，也很快地把
弓拉斷了。神弓碎成片片，幸運的是，大
家認為這起意外是一個奇蹟，還為此盛大慶
祝，因為只要能舉起這把弓的人，就能抱得
美人歸。這位美人是悉多公主，而悉多公主
實際上是女神吉祥天女的化身。

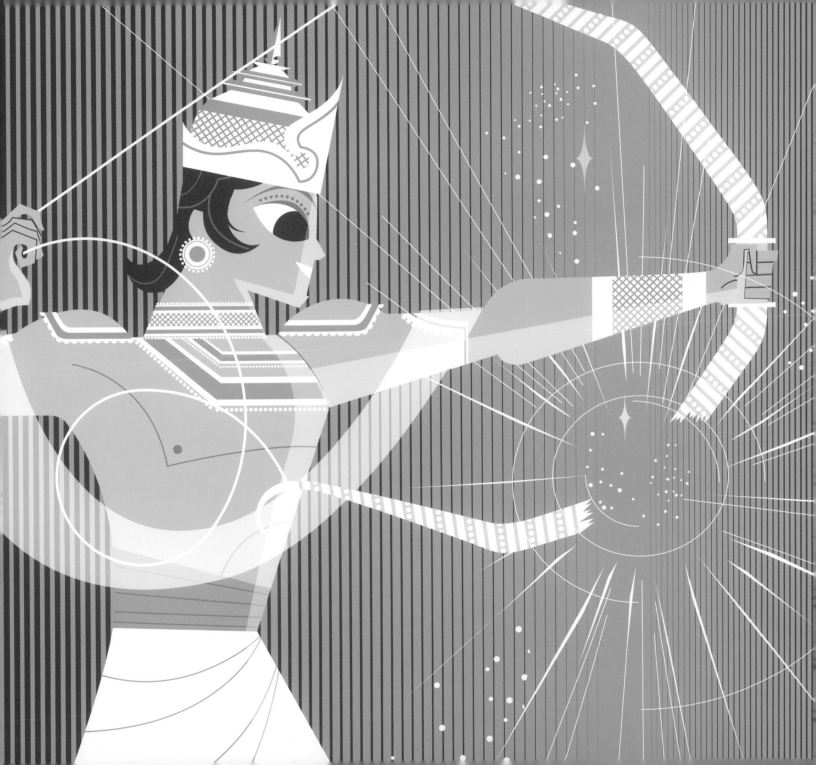

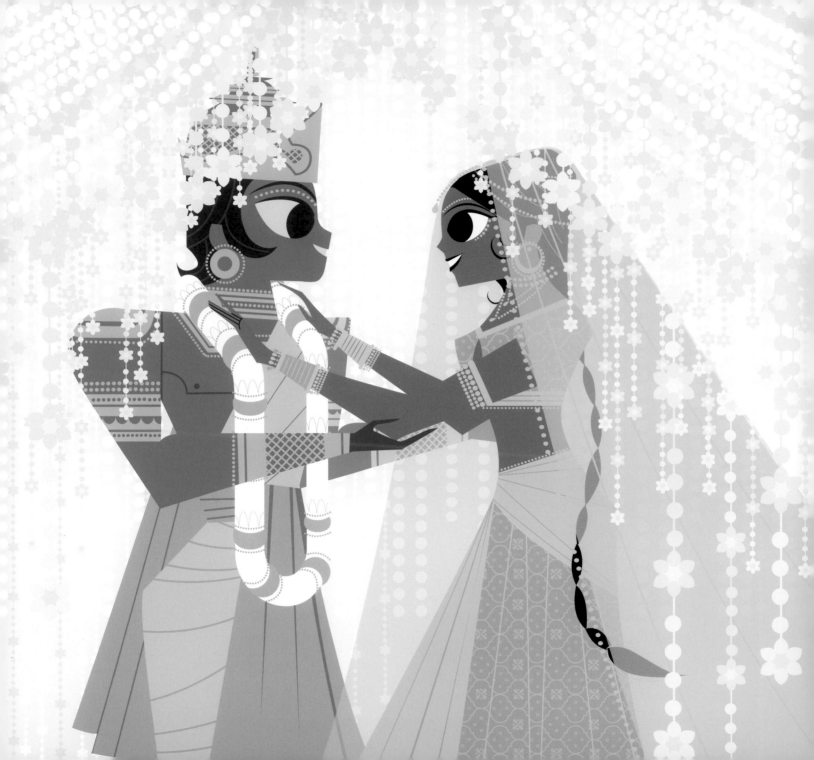

羅摩與悉多

悉多的父王立刻派出最快的傳令使者到羅摩的王國報喜，並邀請他的皇室家族來參加婚禮。羅摩的父王接到通知後，帶著三位后妃，在浩浩蕩蕩的大隊人馬隨侍之下來到鄰國。所有賓客看著迷人的公主把花環套在羅摩的脖子上，兩位新人儀式性地一起繞行火堆七次。就這樣，他們成婚了，兩個王國一同歡慶。

羅摩的父王心滿意足地宣布退位，並驕傲地封羅摩和悉多為新任國王與王后。這對皇室夫妻從此過著幸福快樂的日子……呃，也不盡然啦。

放逐

羅摩的其中一位繼母吉迦伊決定要讓自己的
兒子婆羅多繼任為王,並策劃了一套除掉藍
色王子的計謀。這位嫉妒的妃子並不暴力,
但很有手腕。她提醒國王她在戰場上救了他
的性命,曾許諾要實現她的兩個願望。這位
詭計多端的妃子立刻說出她的兩個願望,一
是要讓婆羅多當上新任國王,二是要將羅摩
放逐叢林十四年。

　　儘管國王很愛他最寶貝的大兒子,卻是
個一諾千金的人,他兌現了對妃子的承諾。
羅摩立刻被父親剝奪了王位,逐出他的王
國。

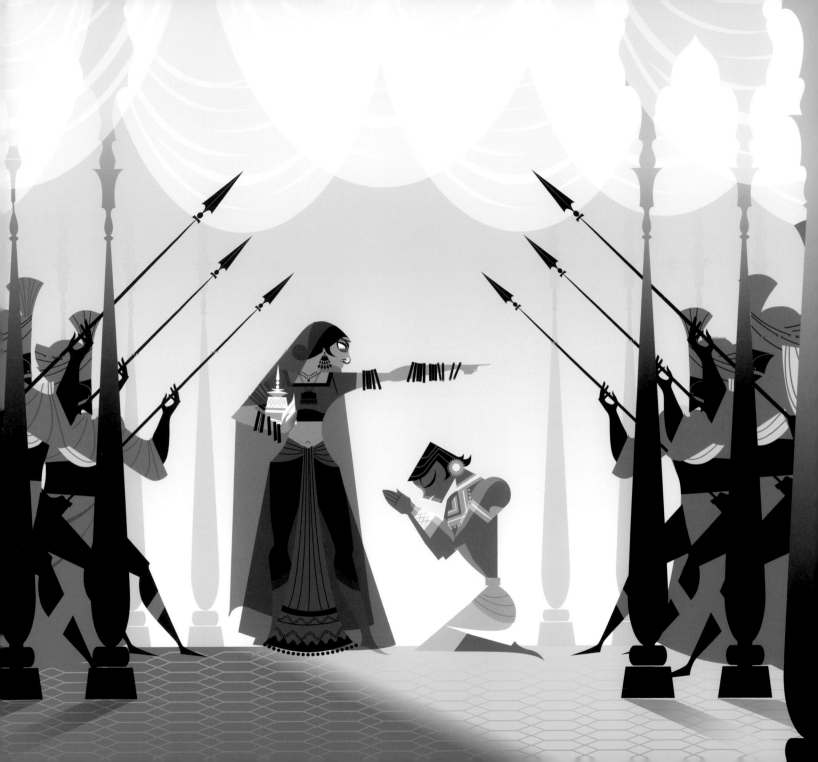

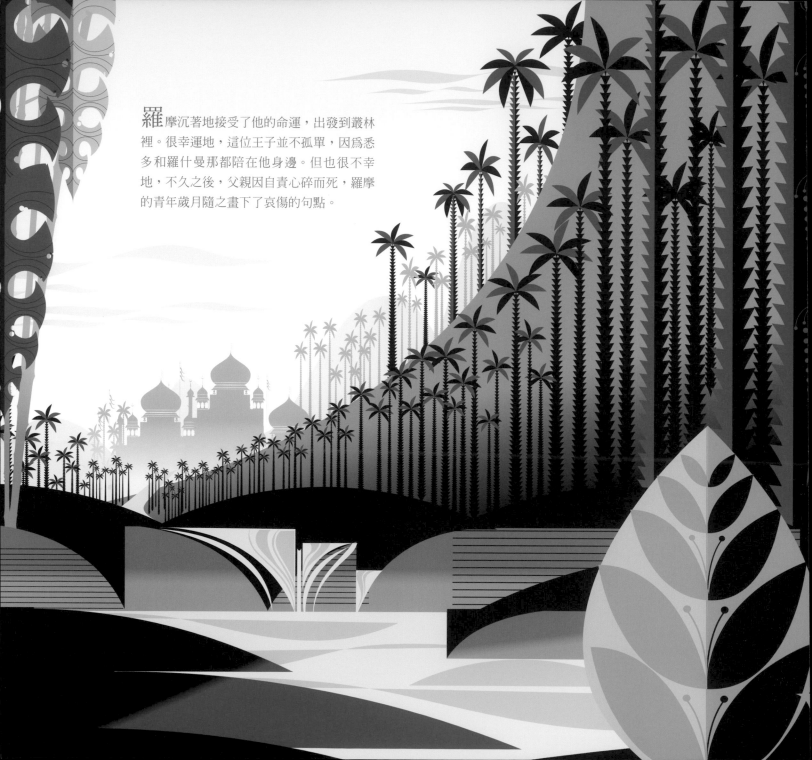

羅摩沉著地接受了他的命運，出發到叢林裡。很幸運地，這位王子並不孤單，因爲悉多和羅什曼那都陪在他身邊。但也很不幸地，不久之後，父親因自責心碎而死，羅摩的青年歲月隨之畫下了哀傷的句點。

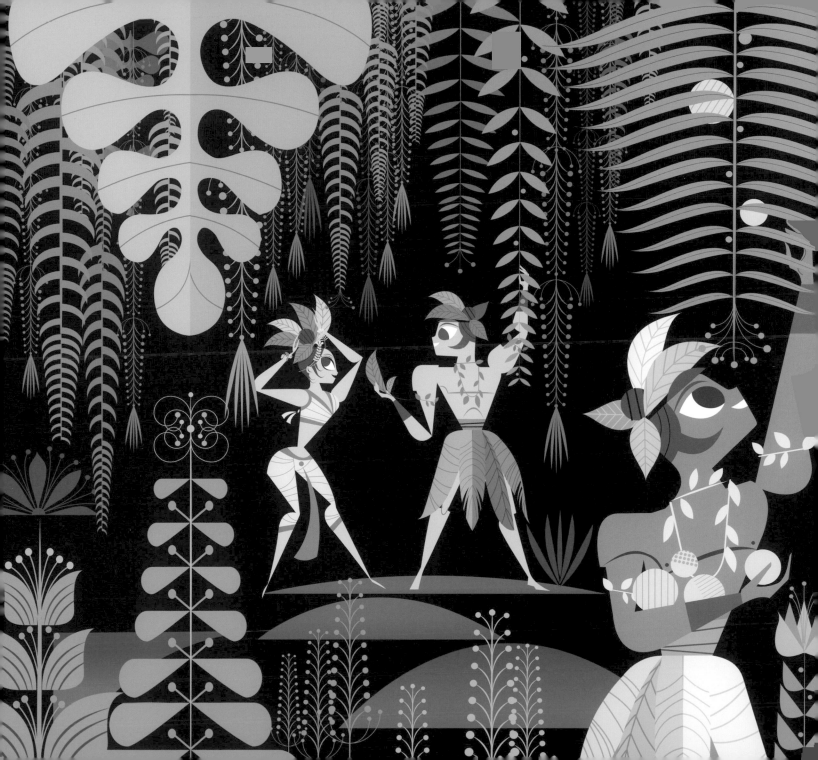

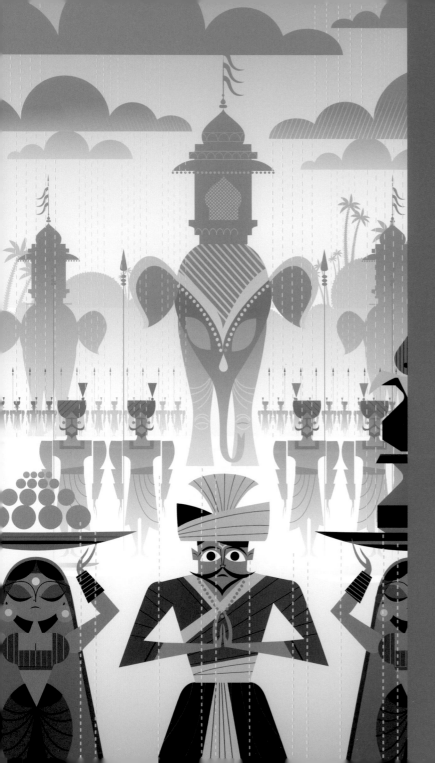

皇家救援

被放逐的這三人最終來到一座叫做奇特拉庫特的森林，這裡很幸運地沒有惡魔的蹤跡。但在安頓好之前，羅什曼那就發現一支由婆羅多帶領的皇室隊伍。婆羅多是在接到父王的死訊後要從鄰國返國，這才驚恐地發現，他的母親竟然放逐了羅摩。羅摩很高興看到同父異母的皇弟，婆羅多則撲倒在羅摩腳前，求皇兄回國掌權。但羅摩從來不會食言，也從來不會違背父王的旨意。

羅摩的正直令婆羅多驚歎，也更確定了羅摩是最應該當上國王的人選。婆羅多宣布說如果羅摩不當王，那就沒人能當王。接著，他彬彬有禮地脫下羅摩的鞋子，並解釋說他會將鞋子放在王位上，等待真正的國王歸來。

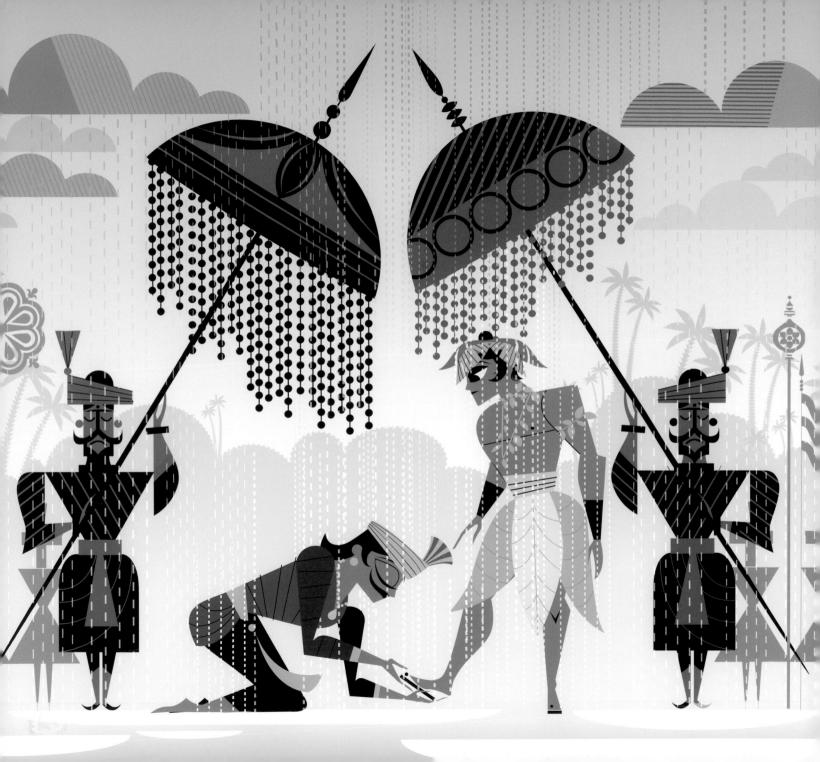

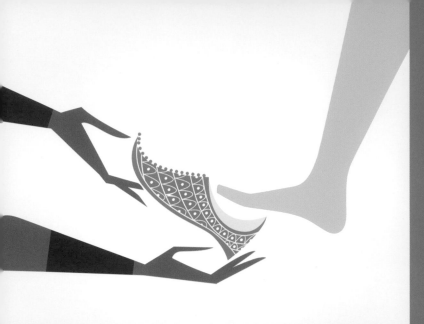

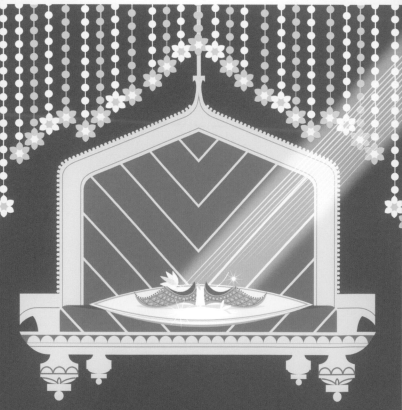

聖鞋

在烏雲罩頂的氣氛下，婆羅多回到他的國家，實踐他的諾言。他把羅摩的鞋子放在空蕩蕩的王座上，以此象徵羅摩統治著這個國家。婆羅多和沙多盧那隨後離開宮廷，開始了他們自己的放逐，一心一意要等到十四年後羅摩可以回來的那一天。羅摩被一個嫉妒的妃子謀奪了王位，又被她心懷愧疚的兒子脫去了鞋子，如今他準備踏上眼前崎嶇艱險的道路。

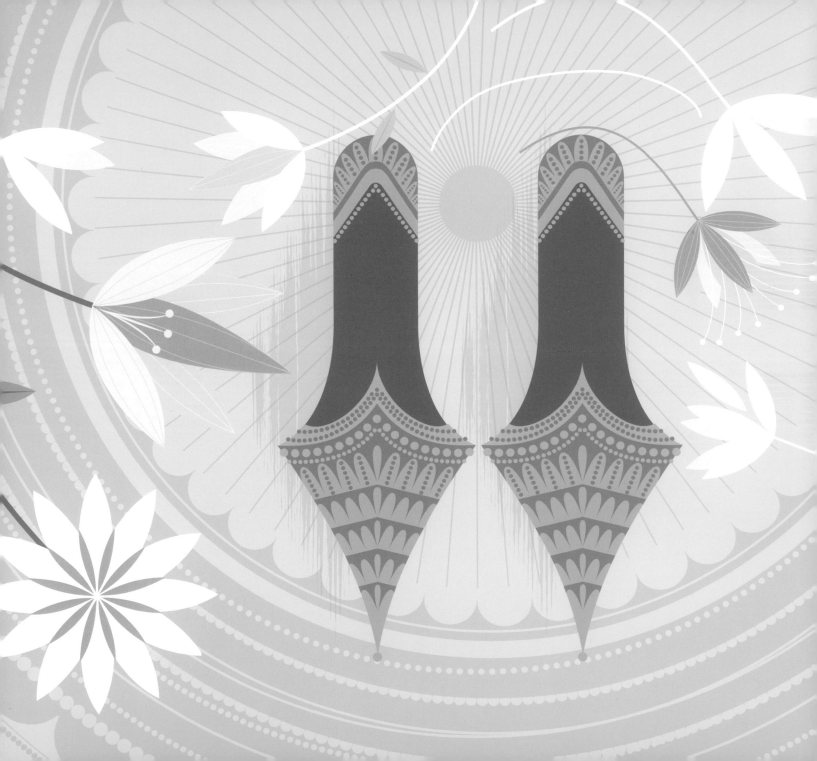

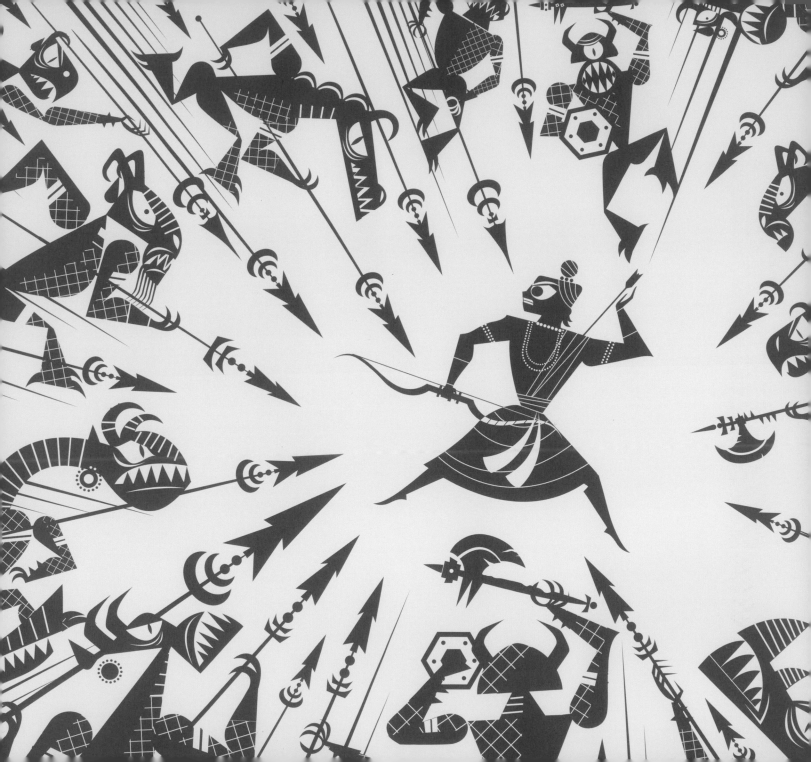

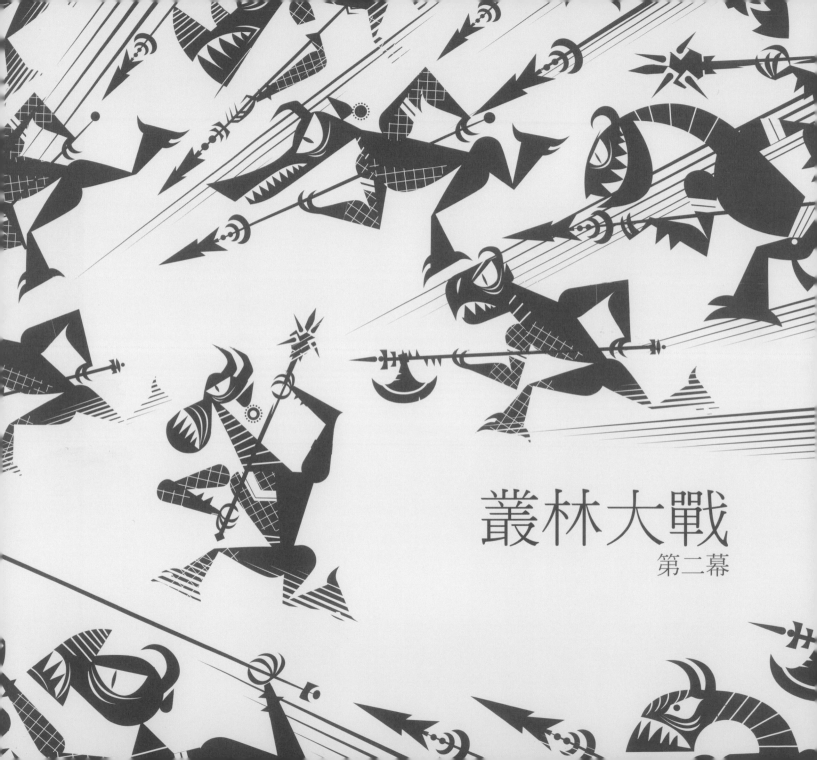

叢林大戰

第二幕

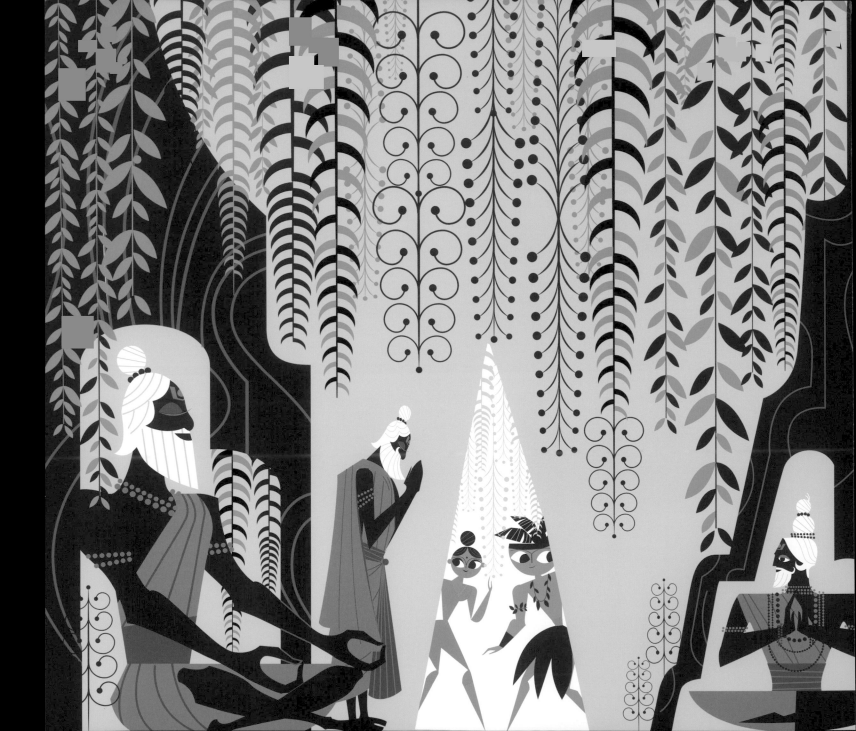

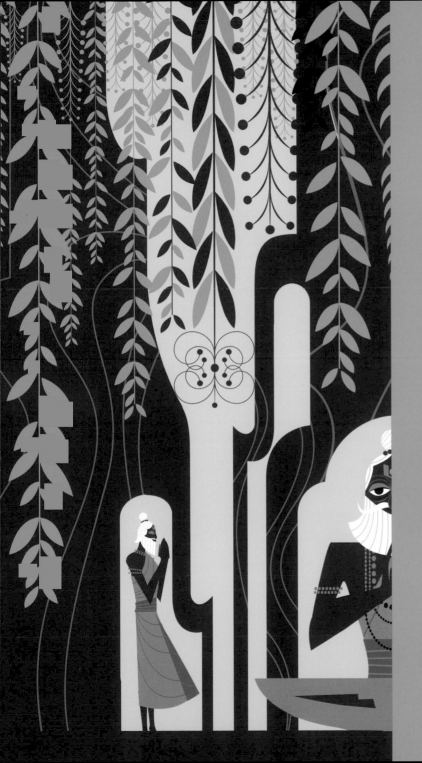

林中人家

如果你有十四年，那要怎麼殺時間？嗯哼，以新手來說，羅摩、悉多和羅什曼那決定踏上林間小徑，四處探險一下。他們一路往南，一直走到印度中部人跡罕至的檀陀迦森林。進入森林之後，他們感覺有某種不明的原因讓這整塊區域很安全，也很神聖。三人紛紛讚歎這片森林的景觀，也紛紛吸進檀香木好聞的氣味。香甜的氣息吸引他們越來越深入林中，直到他們遇見一群僧侶。僧侶們居住在森林中的會所，也在這裡祈福祝禱。

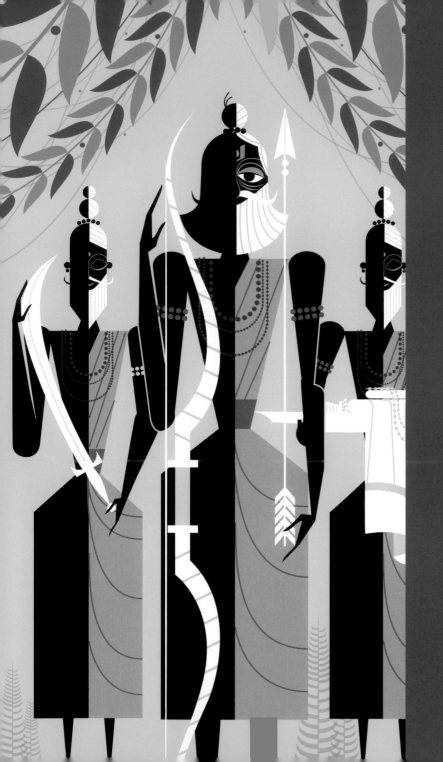

隱士的贈禮

羅什曼那向僧侶們介紹說羅摩和希多是被放逐的阿約提亞城王子與公主。三人備受款待與禮遇，但緊接著僧侶就提出迫切的懇求，說這座森林受到惡魔詛咒，他們無力對抗這些惡魔。

羅摩和羅什曼那深知身為戰士的職責所在，誓言保護這群僧侶，願為他們而戰。三位放逐者得以在會所住下，作為回報，還得到一些神聖的贈禮。悉多得到一襲以純正金絲和珍貴珠寶打造的莎麗。一位身形乾癟枯瘦、名叫投山仙人的聖哲贈與羅摩一把神弓，這把神弓是專為偉大的天神毗濕奴打造的。羅摩也得到一枝金箭，只要羅摩發揮念力，這枝金箭即可變成無數具有法力、金光閃閃的神聖武器。最後，這位聖哲從純銀劍鞘裡拔出一把氣勢磅礡的劍交給羅什曼那，此劍能殺任何惡魔。但投山仙人旋即警告說這些都是屬於天神的武器，只有在遭受攻擊時才能發揮神力，不能用來挑起暴力。

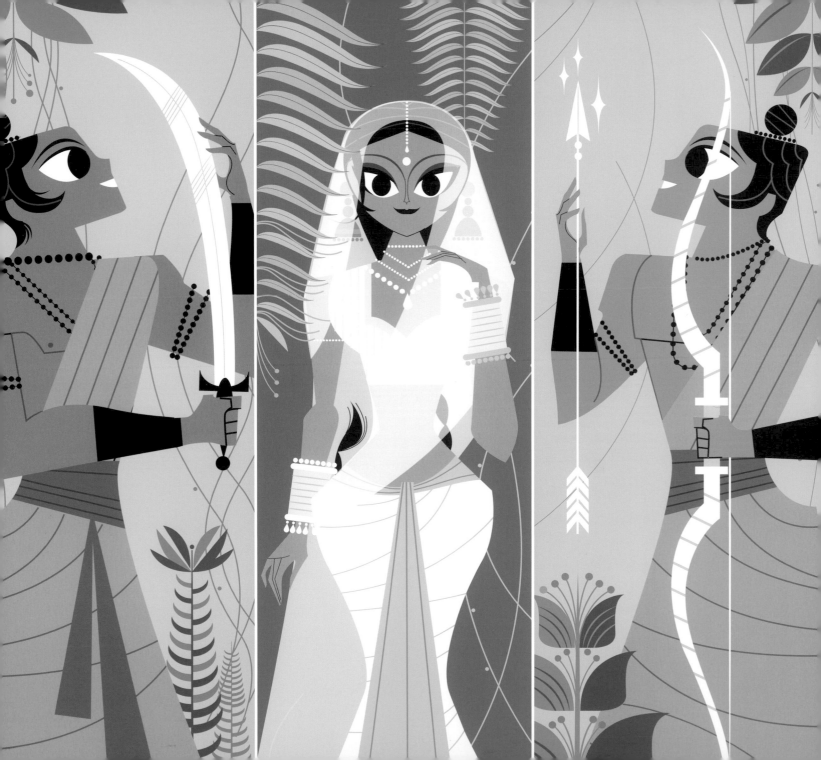

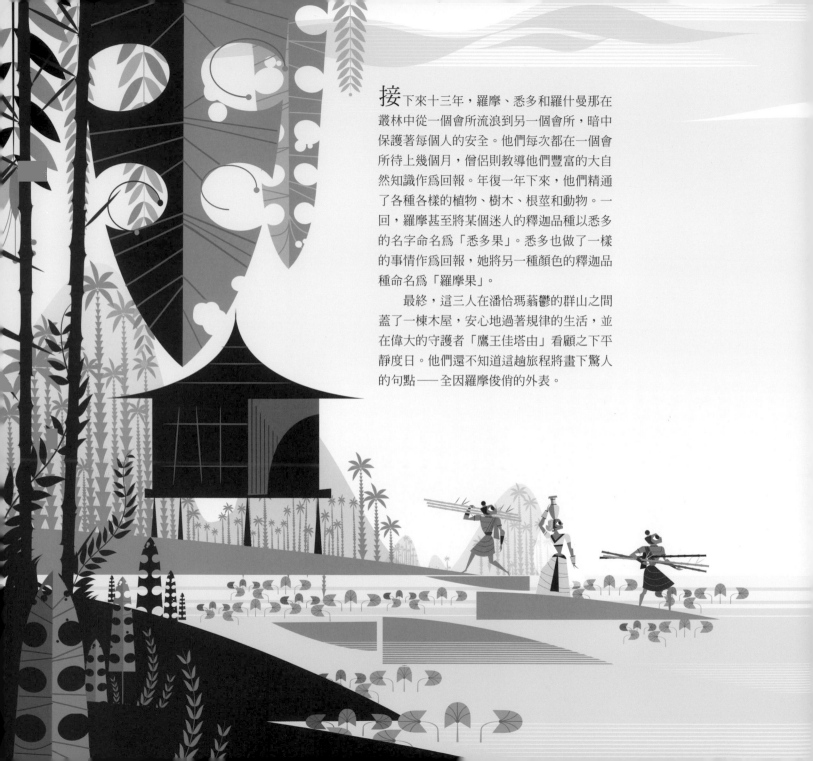

接下來十三年，羅摩、悉多和羅什曼那在叢林中從一個會所流浪到另一個會所，暗中保護著每個人的安全。他們每次都在一個會所待上幾個月，僧侶則教導他們豐富的大自然知識作爲回報。年復一年下來，他們精通了各種各樣的植物、樹木、根莖和動物。一回，羅摩甚至將某個迷人的釋迦品種以悉多的名字命名爲「悉多果」。悉多也做了一樣的事情作爲回報，她將另一種顏色的釋迦品種命名爲「羅摩果」。

最終，這三人在潘恰瑪蓊鬱的群山之間蓋了一棟木屋，安心地過著規律的生活，並在偉大的守護者「鷹王佳塔由」看顧之下平靜度日。他們還不知道這趟旅程將畫下驚人的句點——全因羅摩俊俏的外表。

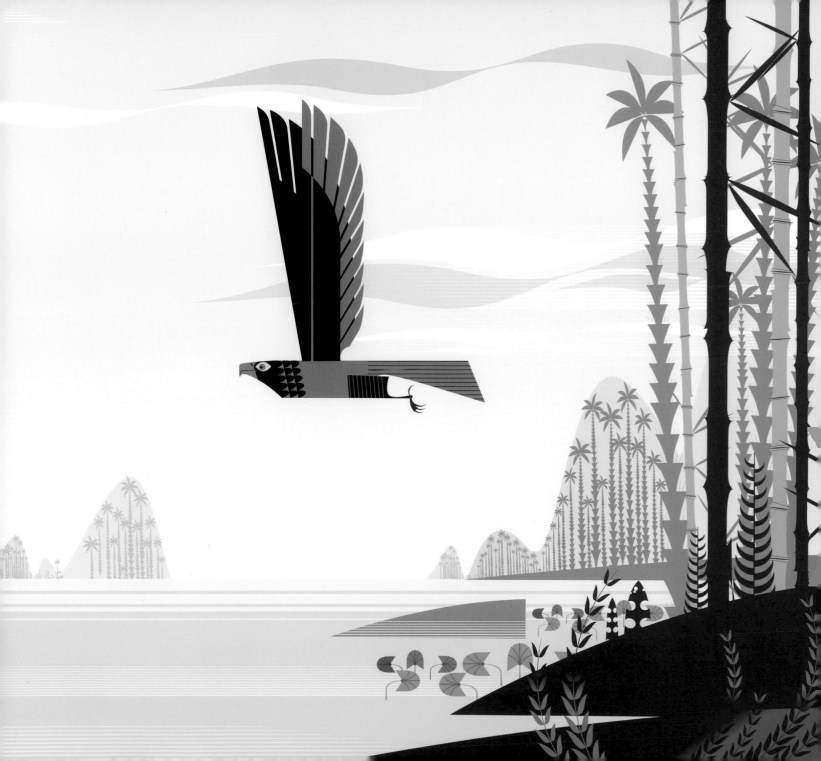

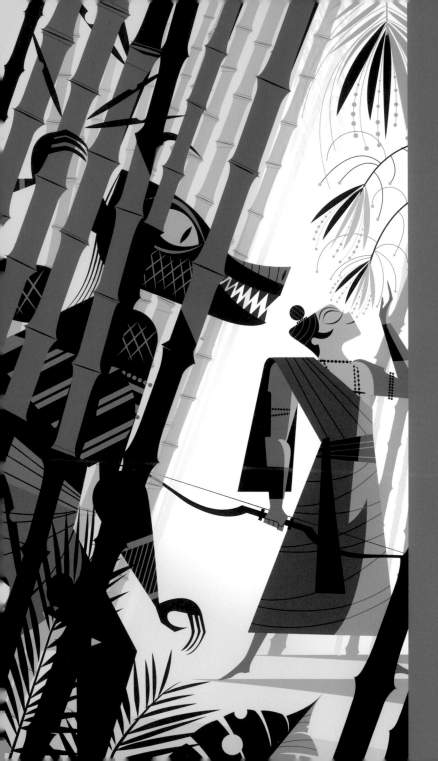

致命的吸引力

一天，來了一個叫做蘇波娜的惡魔，她好巧不巧正是羅波那的妹妹，而且她一看到羅摩就愛上了他——好噁，我知道，可是，喂！惡魔也有少女心好嗎？即使多數時候他們都想把別人的心給吃掉。幸運的是，這個可以化為人形的惡魔肚子不餓，但她被羅摩電到了，於是她化身為一名美女，試圖靠展現她的舞姿來勾引我們的藍色王子。但羅摩不受誘惑，因為他很愛悉多，而悉多也好巧不巧撞見了這尷尬的一幕。

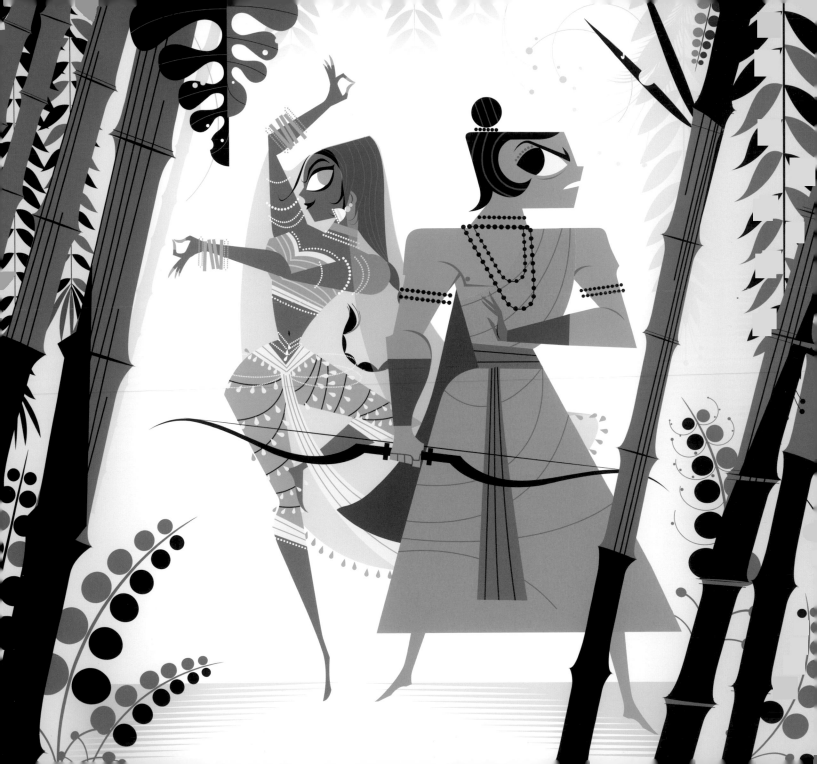

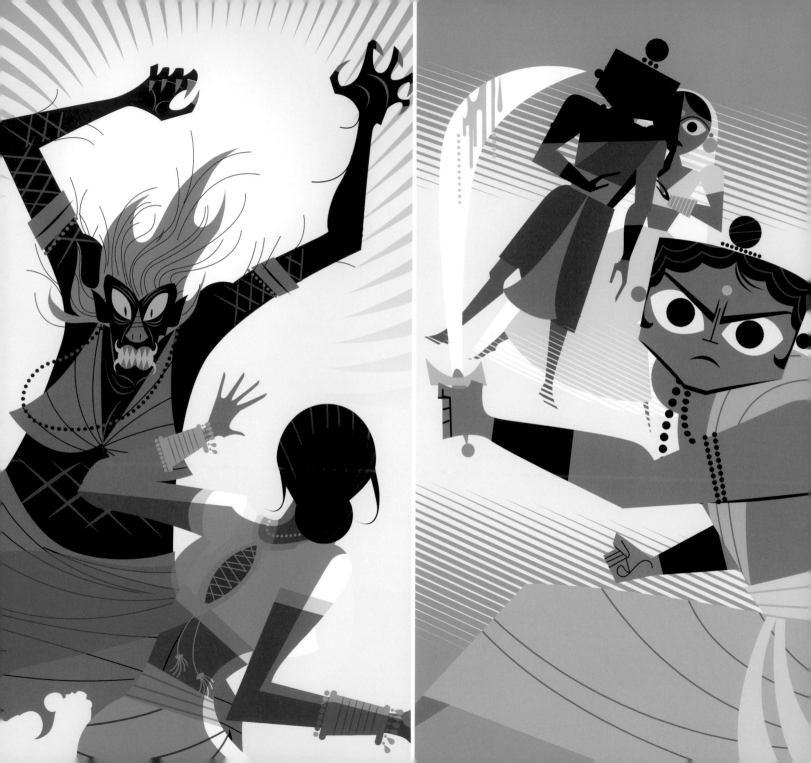

煩人精

與悉多面對面的那一瞬間，蘇波娜妒火中
燒，臉和身體都開始脹滿黑色的血液，顯露
出惡魔的原形。和悉多纖巧的骨架比起來，
蘇波娜畸形的身軀顯得龐大笨重，悉多被眼
前駭人的景象嚇得僵立原地。

魔女朝公主露出獠牙、伸出爪子，但在
蘇波娜發動攻擊之前，羅摩插手了。他告訴
魔女，如果她肯乖乖離開，而且保證永不回
來，就可以饒她一命。當他還在等待她的回
應時，羅什曼那闖了過來，舉劍準備斬妖除
魔。蘇波娜對著三人一陣咒罵，還發誓會趁
他們鬆懈防備時毀掉悉多。魔女說的話激怒
了羅什曼那，他氣得揮劍砍掉魔女的鼻子。
蘇波娜痛得一邊哀嚎，一邊逃離叢林。危機
解除了……呃，他們以為。

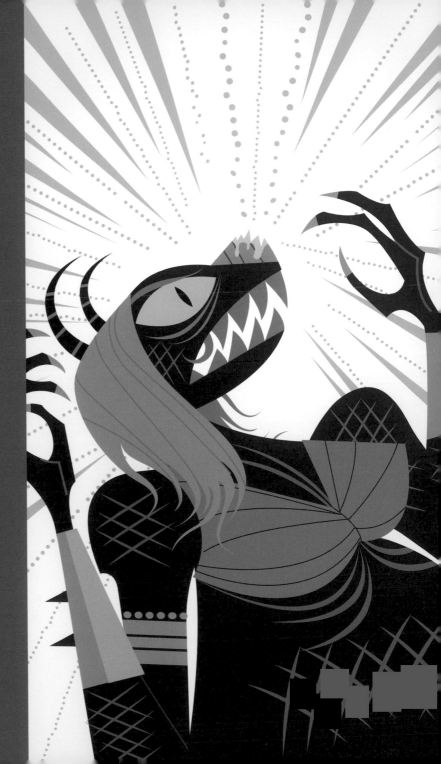

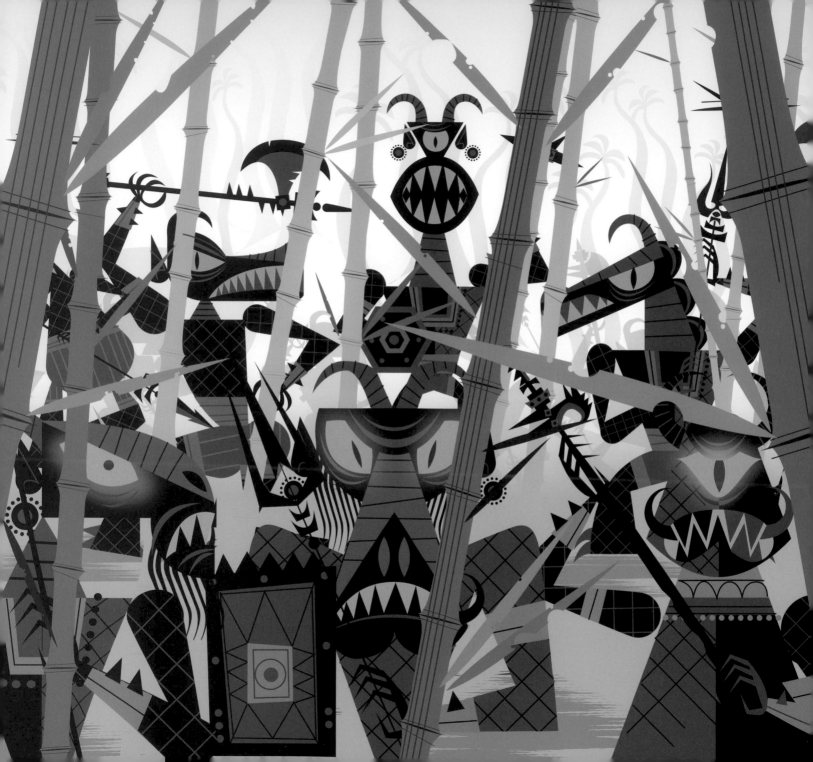

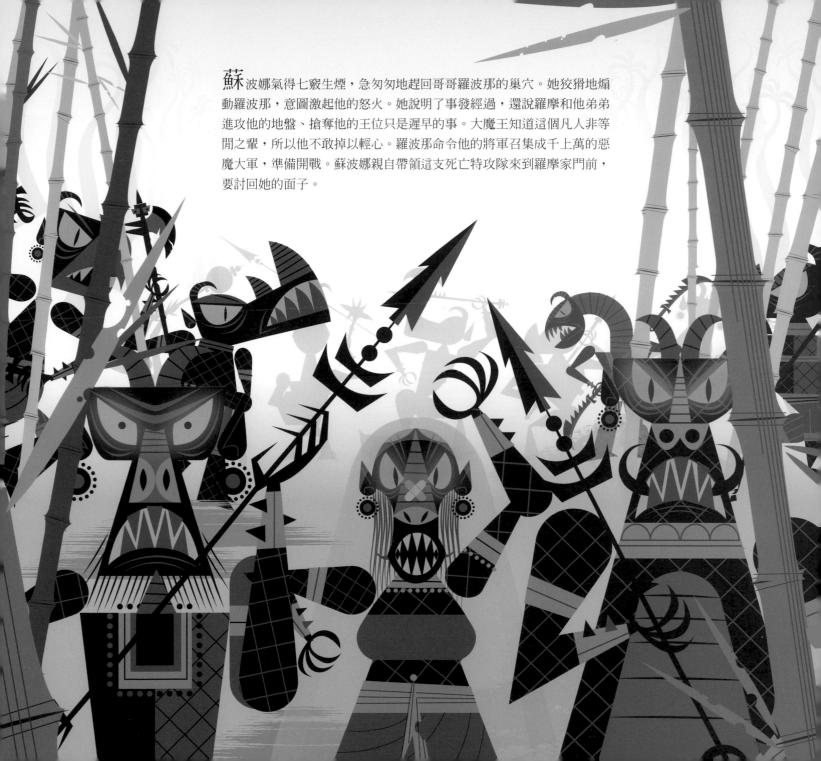

蘇波娜氣得七竅生煙，急匆匆地趕回哥哥羅波那的巢穴。她狡猾地煽動羅波那，意圖激起他的怒火。她說明了事發經過，還說羅摩和他弟弟進攻他的地盤、搶奪他的王位只是遲早的事。大魔王知道這個凡人非等閒之輩，所以他不敢掉以輕心。羅波那命令他的將軍召集成千上萬的惡魔大軍，準備開戰。蘇波娜親自帶領這支死亡特攻隊來到羅摩家門前，要討回她的面子。

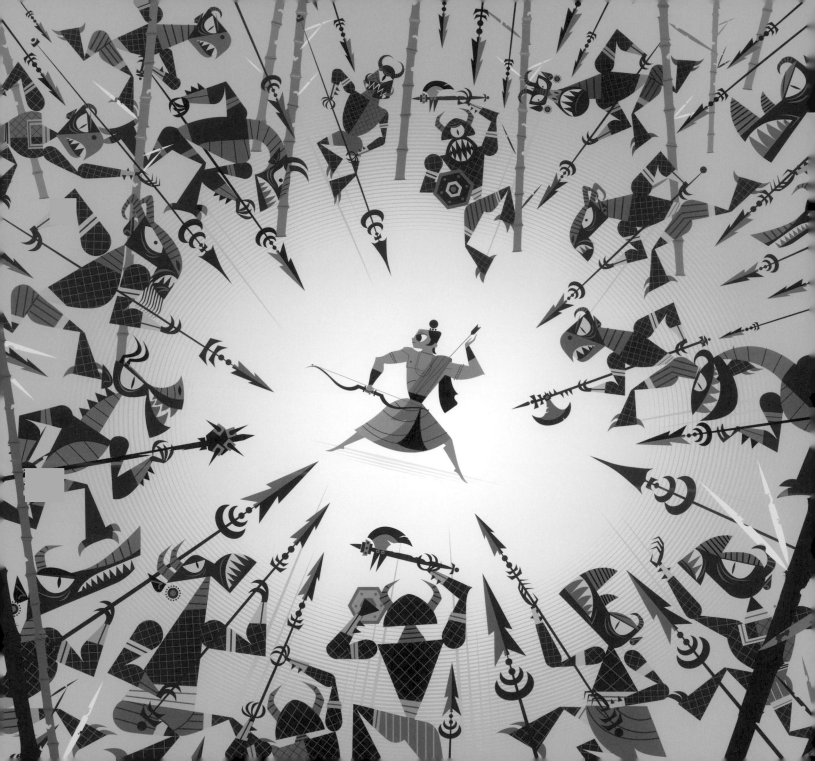

神箭

鏡頭回到叢林，羅摩發現有麻煩正朝他門前而來，立刻指示羅什曼那帶悉多到附近的一個洞穴裡，保護她直到安全為止。羅摩武裝起來，他把毗濕奴的神弓盡其所能地拉緊。恐怖的惡魔大軍越靠越近，他們升起一朵煙塵，遮蔽了天空，讓白晝變成黃昏，以增強夜行者的力量。

成千上萬隻發光的眼睛緩緩從叢林暗處冒了出來，圍繞在羅摩小屋四周的群樹顫抖不已。陰森的惡魔拿出各種各樣可怕的武器朝羅摩進攻，但王子勇敢地捍衛自己。他舉起那把黃金打造的神弓，架上被施以法力的神箭，再把弓拉到幾乎形成一個完美的圓。藍色王子集中所有他在偉大的眾友仙人門下鍛鍊起來的功力，閉上眼睛誦唸太陽神咒，祈求太陽神助他一臂之力。他緊緊拉住弓弦，惡魔大軍越發逼近。

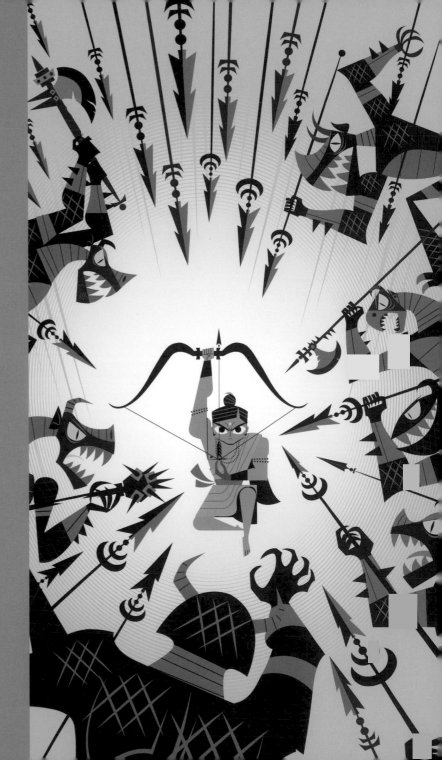

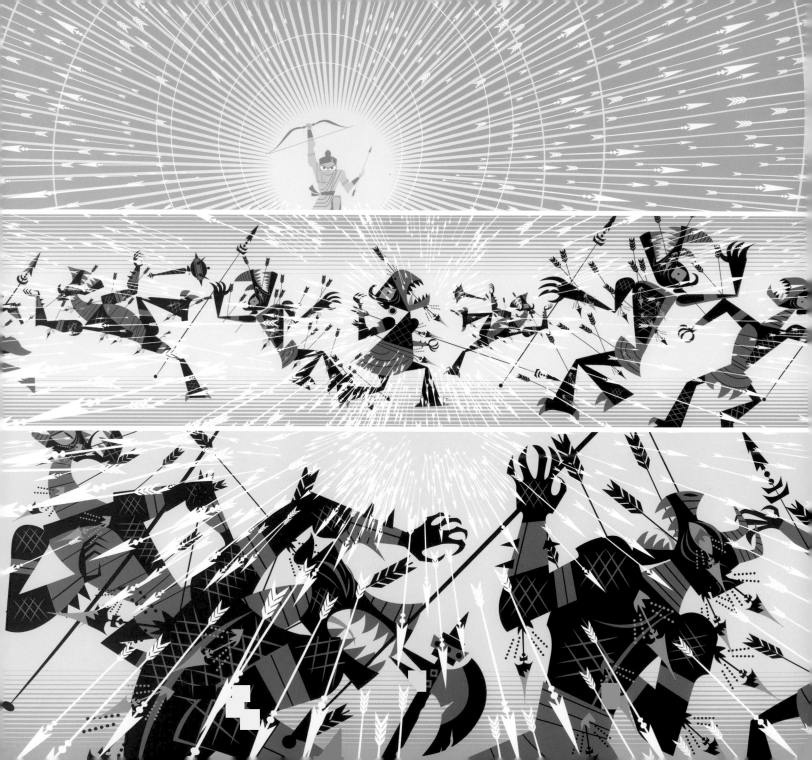

羅摩知道自己面對著千萬大軍，只能祈求上蒼庇佑。很幸運地，這位藍色王子只需要一枝神箭便足以扳回劣勢，因為這枝特別的箭一發射出去就立刻變成千萬枝射向四面八方的箭，大地瞬間被死亡之網籠罩。這件威力無比的武器將一整塊叢林都夷平了，惡魔大軍潰不成軍。無數惡魔被致命的武器釘在地上，他們的斧頭、槌子、鐮刀散落一地，壞的壞，毀的毀。把敵人都趕盡殺絕之後，金色神箭重新出現在羅摩手裡，準備再度大展神威。

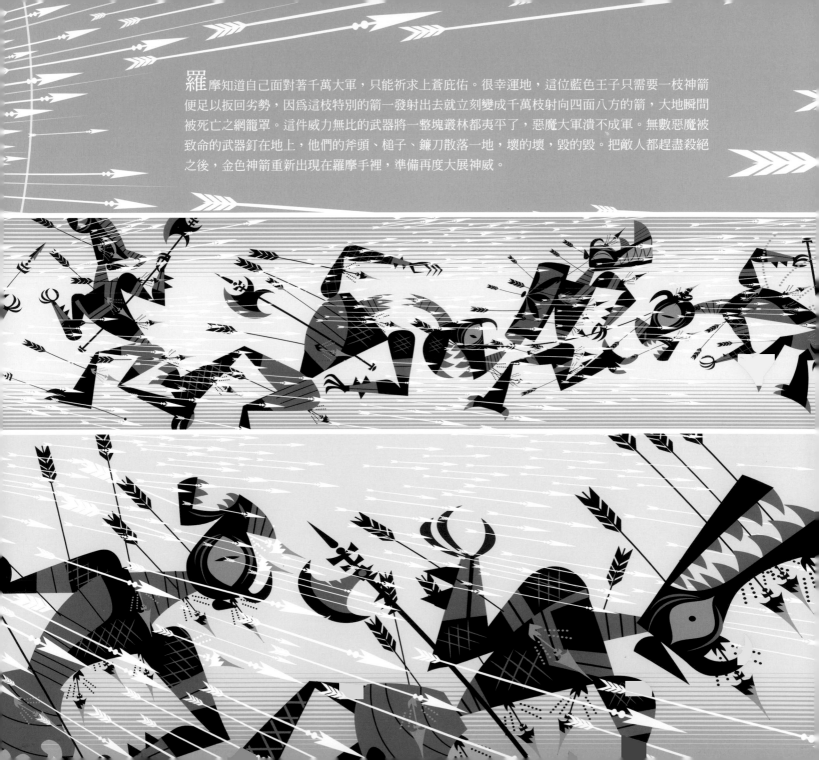

浩劫過後

在遠方楞枷島的惡魔城，羅波那很訝異看到蘇波娜返回他的宮廷。這個魔女帶回羅摩打敗叢林群魔的消息，她再度煽動羅波那，讓他相信他的王位在這個凡人的威脅之下實在岌岌可危。大魔王占卜了一下未來，目瞪口呆地看見他的軍隊敗在而且毀在羅摩手裡。接著，蘇波娜狡猾地告訴羅波那說悉多擁有不可思議的美貌與情操，這可激起了羅波那的興趣。他擄掠了許多美麗的女子來充實他的後宮，而且永遠都很樂於再多抓一個。

羅波那不確定羅摩的口袋裡還有什麼神奇武器，但他毫不遲疑地擬定了一套邪惡的綁架復仇計畫。

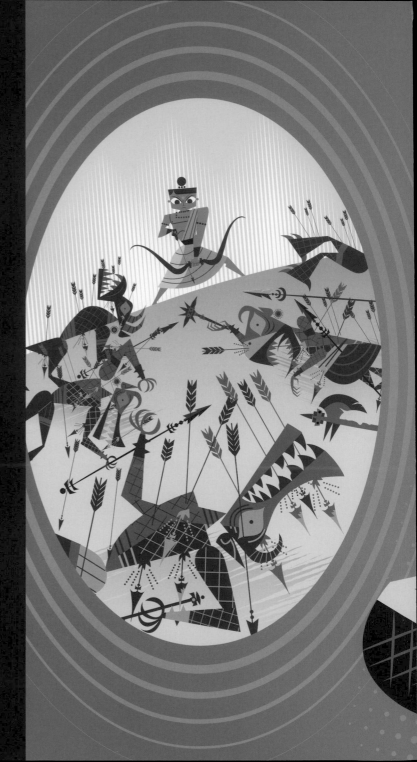

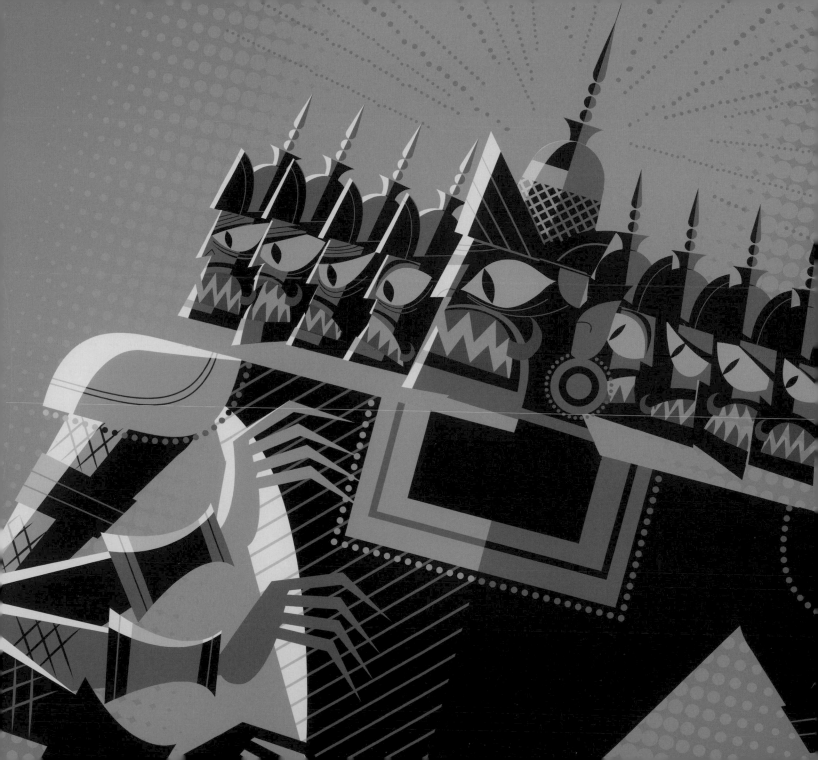

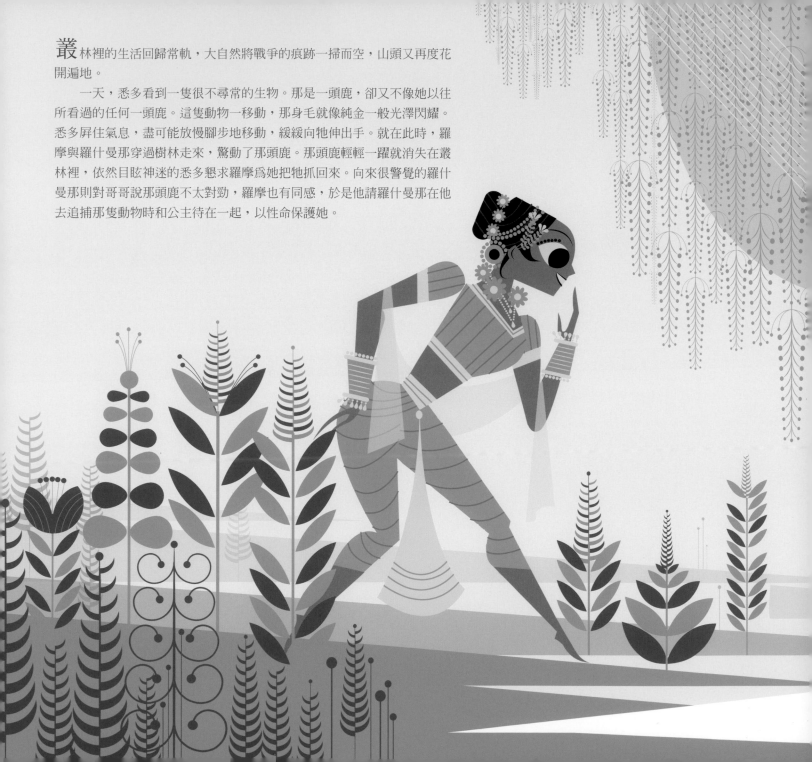

叢林裡的生活回歸常軌，大自然將戰爭的痕跡一掃而空，山頭又再度花開遍地。

　　一天，悉多看到一隻很不尋常的生物。那是一頭鹿，卻又不像她以往所看過的任何一頭鹿。這隻動物一移動，那身毛就像純金一般光澤閃耀。悉多屏住氣息，盡可能放慢腳步地移動，緩緩向牠伸出手。就在此時，羅摩與羅什曼那穿過樹林走來，驚動了那頭鹿。那頭鹿輕輕一躍就消失在叢林裡，依然目眩神迷的悉多懇求羅摩為她把牠抓回來。向來很警覺的羅什曼那則對哥哥說那頭鹿不太對勁，羅摩也有同感，於是他請羅什曼那在他去追捕那隻動物時和公主待在一起，以性命保護她。

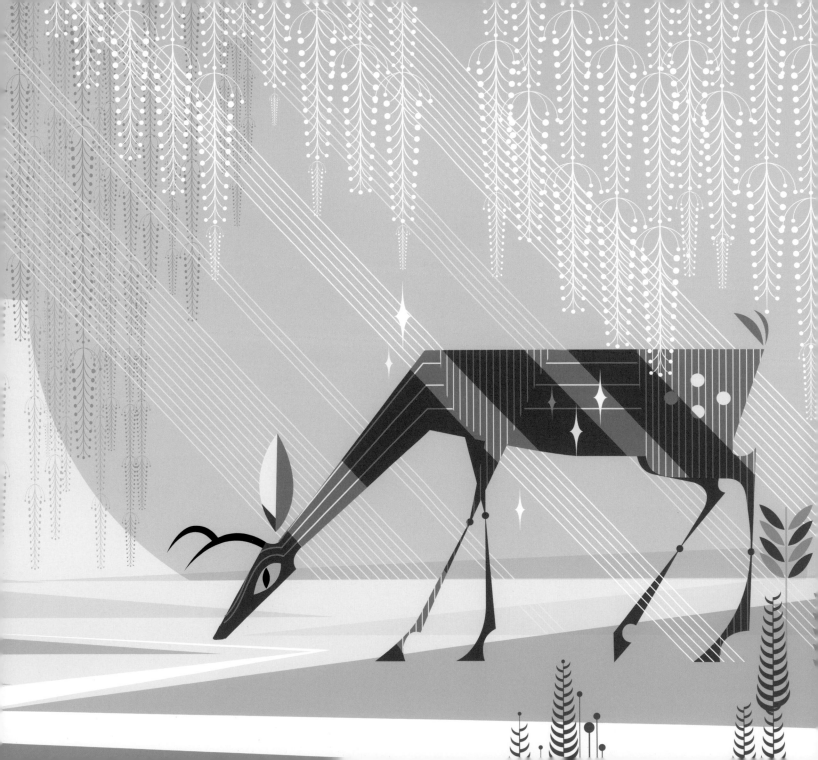

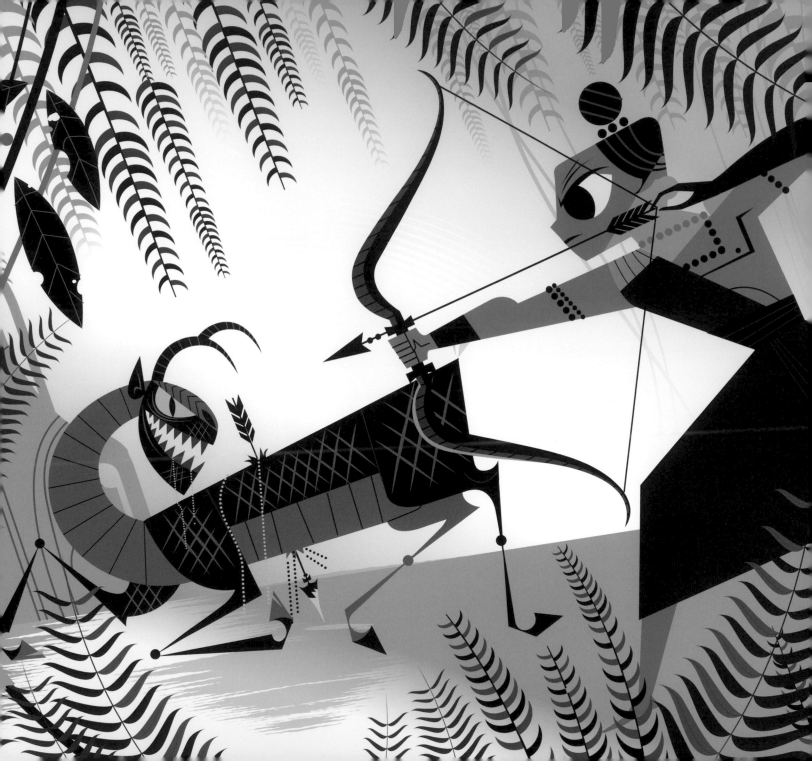

鹿的騙局

羅摩追那頭鹿追得離小屋越來越遠，他開始起了疑心，終於決定射下牠。那隻生物跌落在地，卸下偽裝，顯露出真實身分。原來，他也是一個惡魔（羅波那的舅舅毛里什卡）。就算已經倒在那裡奄奄一息，他還是將羅摩嘲笑了一番，笑他落入了陷阱。

妖鹿露出冷笑，鮮血從他嘴裡流了出來。他告訴羅摩說他今天必須為之前犯下的罪過付出代價。王子不知道妖鹿在說些什麼，但妖鹿毫不訝異。毛里什卡知道王子已經忘記自己在眾友仙人門下學藝時曾奪走陀吒迦的性命，而陀吒迦正是毛里什卡的母親。毛里什卡等了一年又一年，才等到這一天。他終於覺得就要可以為母親的死復仇了。妖鹿憑著最後一口氣對羅摩說現在是他面對業報的時候了，然後妖鹿完美地模仿羅摩的聲音大聲呼救。我們的藍色王子頓時明白自己犯了一個天大的錯誤。

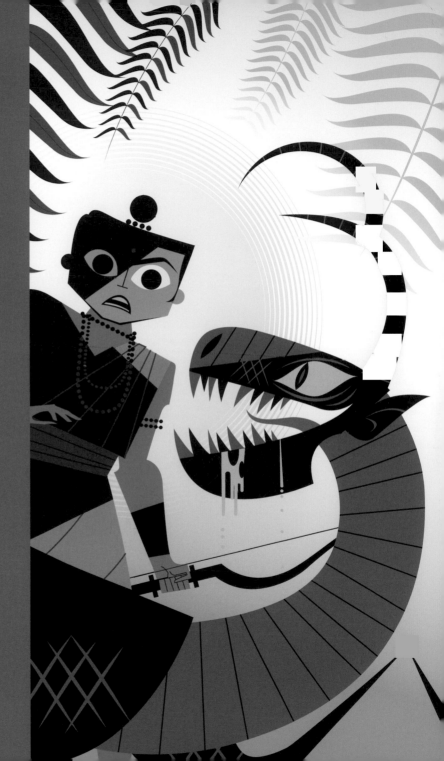

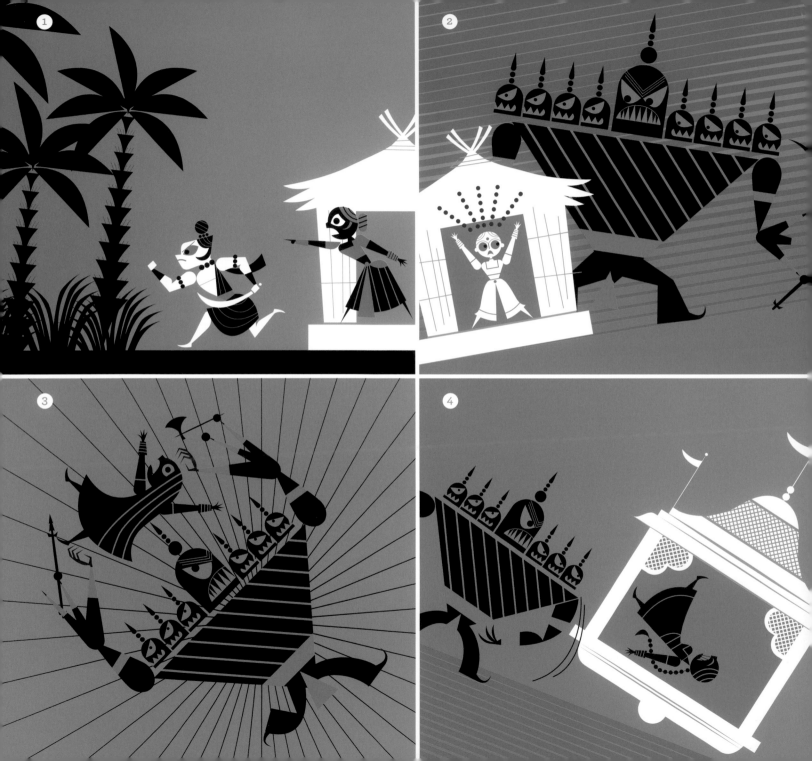

誘拐

假造的痛苦呼救聲在樹林間迴盪，傳到了悉多耳裡。公主一陣恐慌，她命令羅什曼那前去營救她的丈夫。但羅什曼那無動於衷，因為他知道自己的責任在於保護悉多。他向她保證羅摩能夠照顧好自己，但氣急敗壞的悉多變得歇斯底里起來，她苦苦哀求他快去援助羅摩。公主賭誓說他要是不去，就死給他看。

羅什曼那勉為其難地讓步了。他接受悉多的懇求，朝叢林飛奔而去。但在這位王子離開之前，他用劍劃了一道保護的圓，將悉多和他們的家圈住。公主一沒人守護，藏在近處的羅波那就朝小屋靠了過來。他心生一計，預謀要引誘公主離開她受到保護的範圍。

小屋裡的悉多正在冥想祈求丈夫平安歸來。正當她坐在那裡閉目沉思時，她聽到了鈴聲。公主衝到外頭，滿心希望是羅摩，但她看到的卻是一位托缽僧，這個身無分文的浪人站在空地邊緣。悉多向眼前的陌生人打招呼，還按照一般禮俗拿了水和食物給這位長者食用。她的善心沒有得到善意的回報，就在她一踏出受到保護的範圍之時，那人搖身一變成為魔王。悉多看到羅波那恐怖的十顆頭，當場呆立原地。惡魔一把抓住公主，坐上他的戰車疾馳而去。

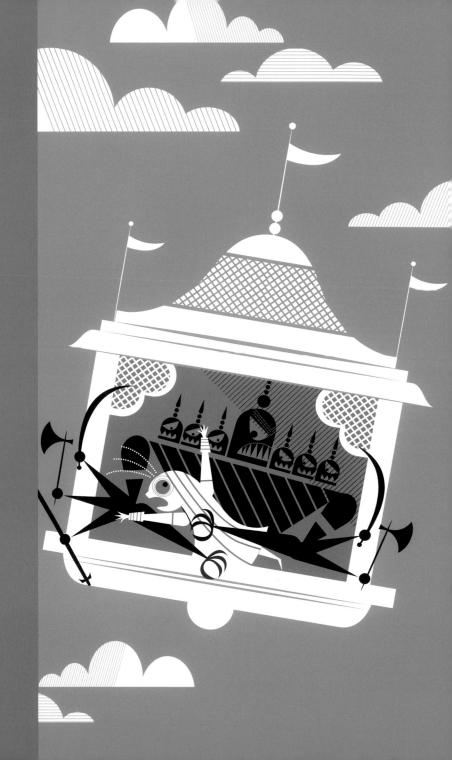

英勇的鷹王

淚水沿著悉多的面頰流下來，她竭盡全力扯開喉嚨呼喊羅摩和羅什曼那，但是沒有用，因為他們現在已經高高飛在樹林的上空了。幸而惡魔的戰車飛過佳塔由的巢穴上方，這隻雄偉的鷹王拍了拍翅膀，騰空而起，轉眼間就追上加速逃離的惡魔。

佳塔由一個俯衝，擋住羅波那的去路。鷹王要求惡魔遵守王者禮法，立刻釋放悉多，但羅波那無意敬重什麼禮法。惡魔舉起弓，開始朝鷹王射擊。佳塔由拍拍巨大的翅膀，掀起一陣小小的風暴，惡魔射出的箭全都東倒西歪。鷹王伸出強壯的腳爪鉗住戰車，把羅波那的弓搶了過來，輕輕鬆鬆就扯成碎片。但是，羅波那不會輕易向這隻雄偉的野獸認輸。強勁地一個揮劍，這個殘酷的惡魔硬生生砍斷了鷹王的翅膀，為他的惡行清單又增添了一條罪狀。雄偉的鷹王從天空掉落，羅波那的戰車則揚長而去，消失在地平線的那一頭。

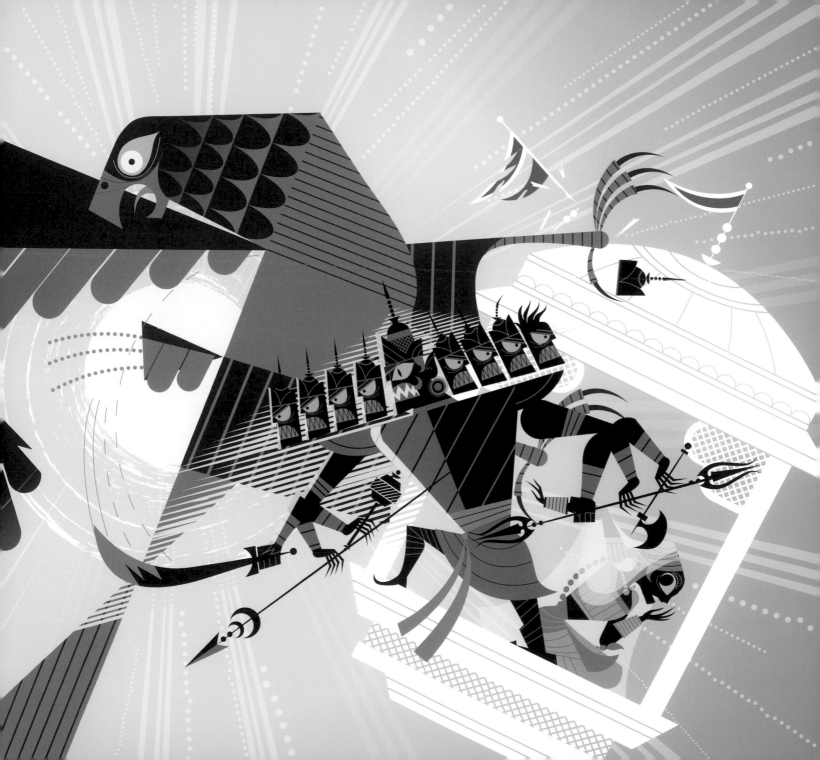

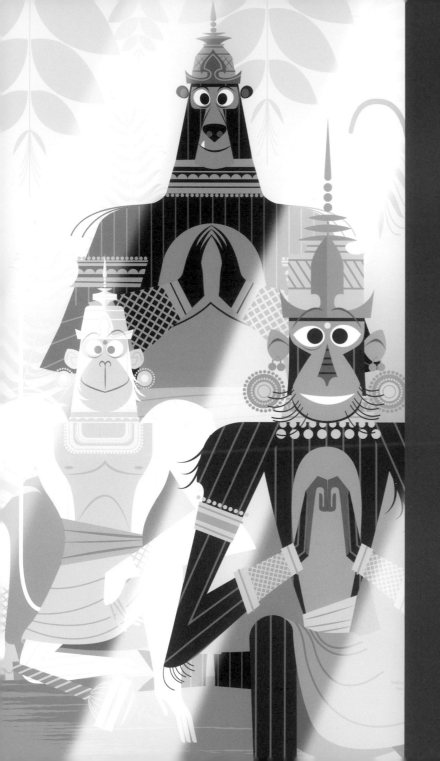

尋找悉多

等羅摩和羅什曼那反應過來發生什麼事的時候，悉多早就不知去向，守護鷹也已經死了。羅摩覺得很挫敗，但羅什曼那鼓勵他不要放棄希望。他倆同心協力，開始一起尋找公主的芳蹤。

這對兄弟往南走，進入了位在叢林中的基斯基達王國，遇到兩隻猴子和一隻熊。這三個毛茸茸的生物自我介紹說牠們是白猴哈奴曼、瓦納拉（靈猴）族被放逐的猴王須羯哩婆，以及黑熊王金巴萬。兄弟兩人鬆了一口氣，將他們的故事娓娓道來，從放逐說到綁架，還說他們正在尋找失蹤的公主。三隻動物很同情羅摩，主動說要提供援手。動物們的熱心讓兩位戰士受寵若驚，但他們不認為光憑兩隻猴子和一隻熊就能幫忙找到悉多。須羯哩婆和金巴萬向羅摩保證說牠們的家族也會幫忙。

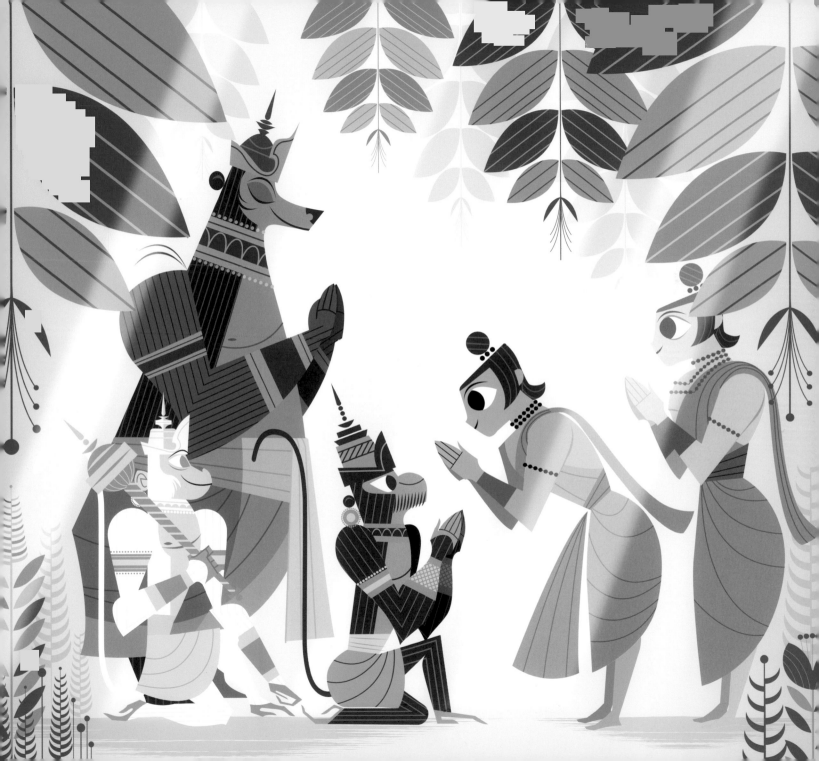

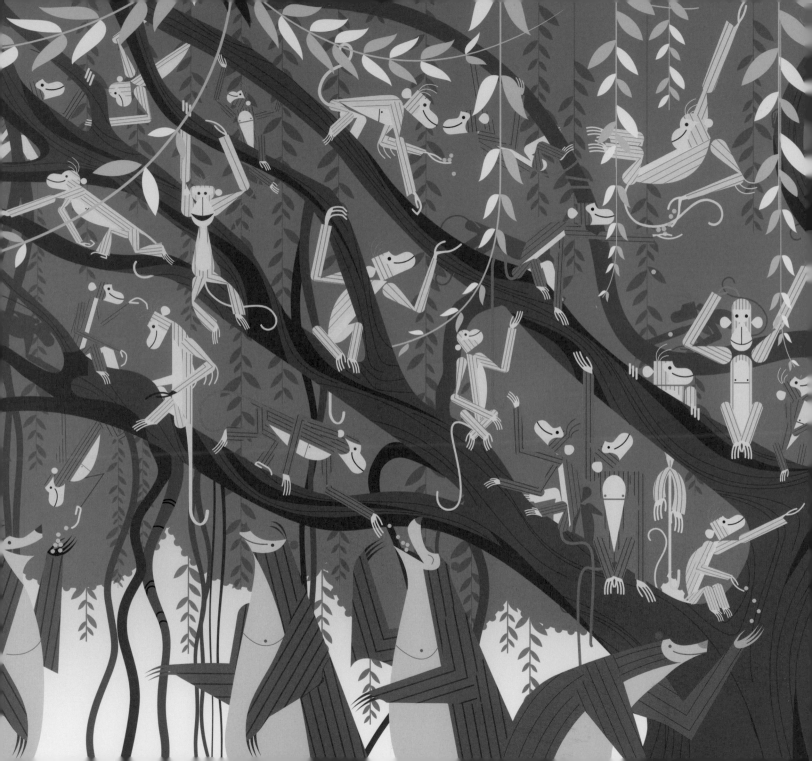

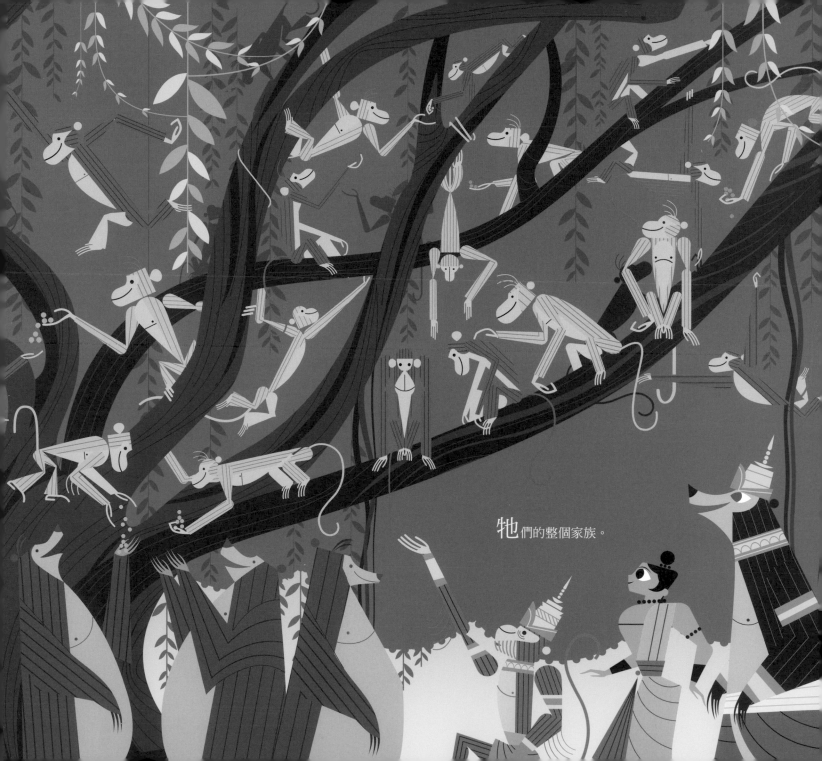

牠們的整個家族。

於是乎，猴族和熊族地毯式搜索
了一個月。

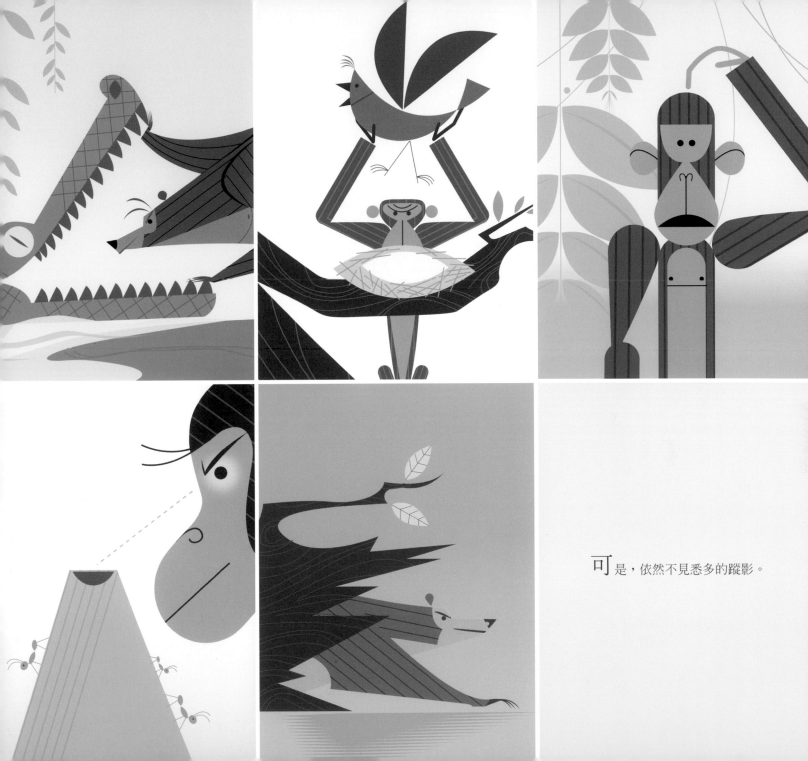

可是，依然不見悉多的蹤影。

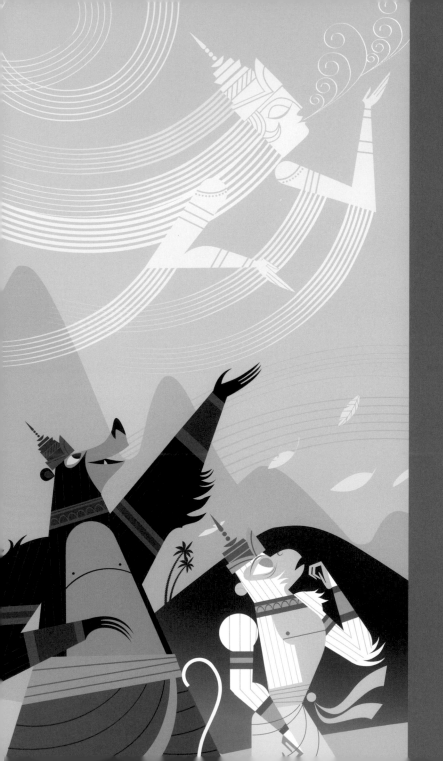

神猴

這支搜查隊一路找到印度最南端，仍舊無法鎖定悉多的去向。大家都很哀怨，因爲眼前是一片牠們無法橫越的海洋。搜查無以爲繼，就連哈奴曼都只能搔搔腦袋。幸虧老黑熊金巴萬靈光一現。牠不知道悉多在哪裡，但牠知道關於哈奴曼的一個祕密。哈奴曼小時候受到詛咒，使牠無法記得自己擁有神力（以免牠用自己的力量去作弄冥想中的聖哲）。金巴萬決定違背牠和天神立下的誓約，牠湊近哈奴曼的耳朵，偷偷告訴牠牠不是一隻平凡的猴子，而是風神的兒子。哈奴曼的神力立刻恢復了，牠化爲一隻巨猴，腦袋穿雲而出。從這個全新的有利位置，哈奴曼一眼就看到楞枷島上羅波那的皇宮。

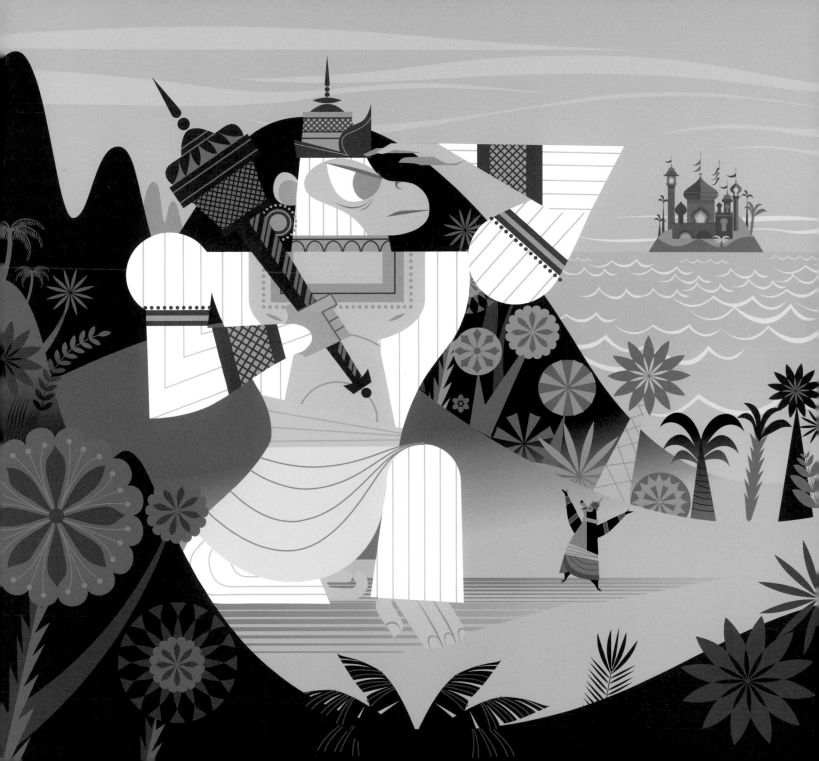

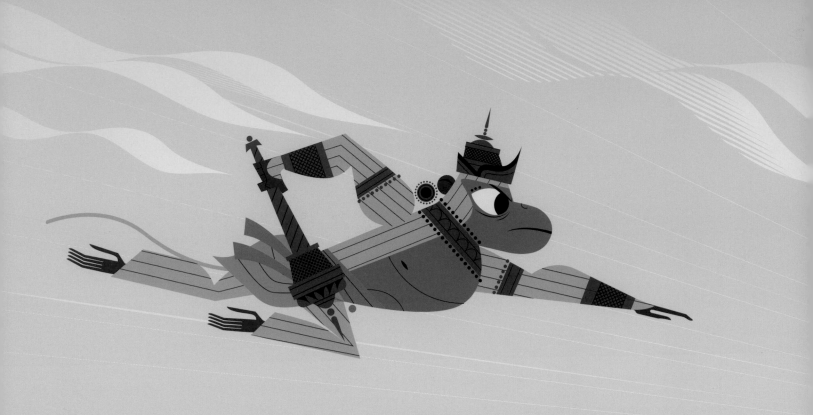

哈奴曼蹲下來，集中全身所有力量，露出一臉堅毅的表情，朝大海衝了過去，接著大步一躍，從陸地尖端跳出去。牠邊跳邊震耳欲聾地大喊：「迦耶羅摩！（羅摩勝利！）」再來牠就飛在半空中了。岸邊所有人目瞪口呆地看著這隻靈猴一口氣飛到惡魔的地盤楞枷島。

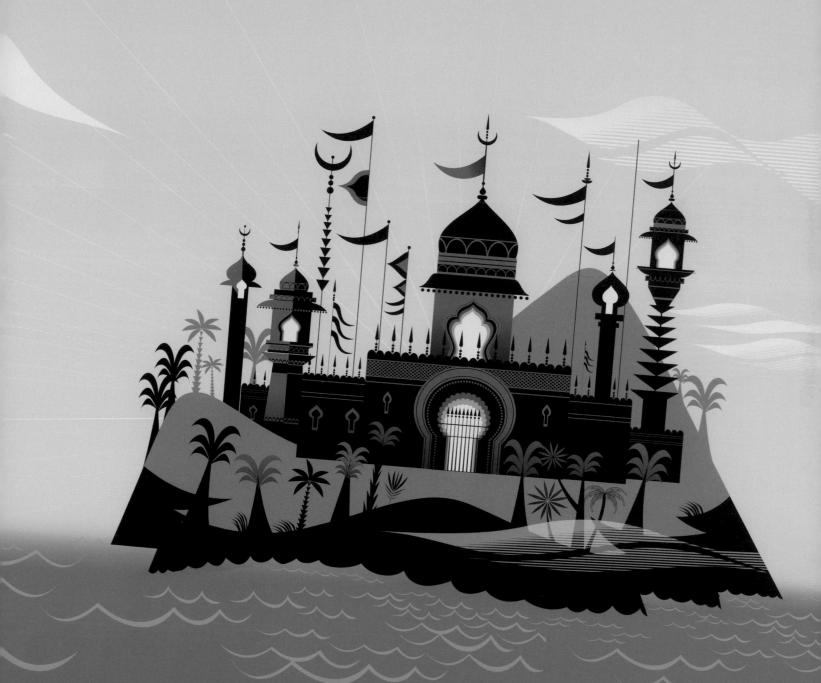

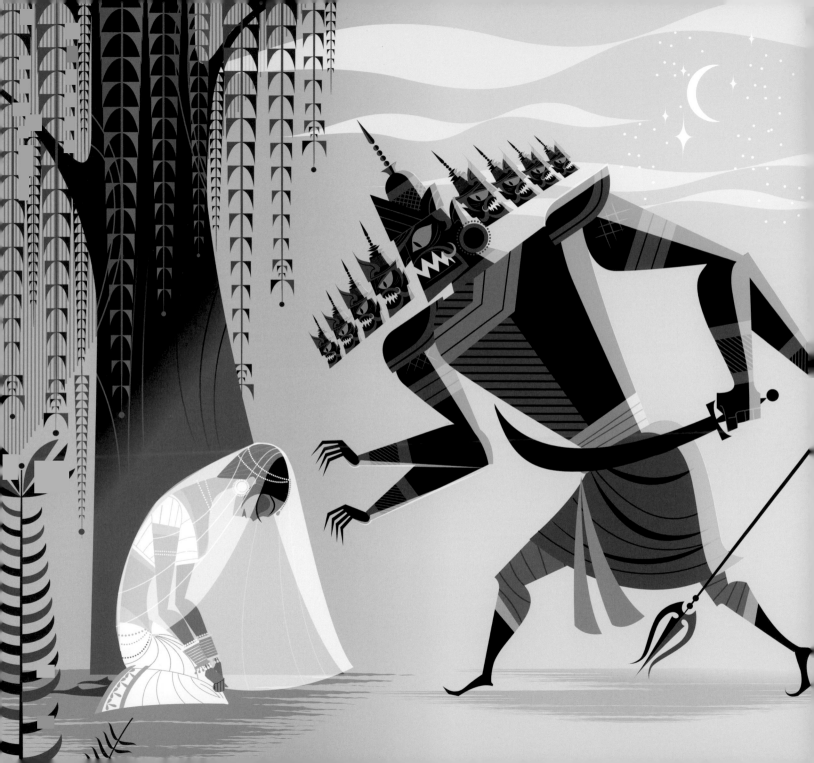

被囚禁的公主

哈奴曼降落在惡魔島之前，把自己縮小成一般猴子的尺寸，這樣才能潛進羅波那的宮殿。在那裡，牠跟著隱約傳來的啜泣聲，來到一座小小的無憂樹園。哈奴曼偷偷摸摸地穿過枝葉，看到了幾個看守著一名女子的食人魔女。女子弓著背，哭個不停。儘管一副悽慘的模樣，她很顯然是個光彩被憂傷掩蓋住了的女神。哈奴曼百分之百確定自己已經找到悉多，牠露出微笑，心裡知道搜索行動可以終結了。就在這個時候，樹園大門砰一聲打開，羅波那闖了進來，命令悉多當他的皇后，否則他就把她當成晚餐吃掉。羅波那給公主一個月的時間決定。

那天夜裡，所有人都熟睡之後，哈奴曼靠近悉多，告訴她說羅摩已經動員一支軍隊，準備要來營救她。悉多冷冷地轉過身去，認為哈奴曼無非又是羅波那偽裝成的。這隻靈猴絲毫未受動搖地告訴悉多，藍色王子並未忘記自己發誓要永遠保護她，她給他的婚戒就是明證。接著，哈奴曼拿出那只羅摩託付給牠的婚戒，呈到公主面前。悉多立刻就認出那只戒指，現在她的臉上爬滿喜極而泣的淚水。她感謝哈奴曼重新燃起了她的希望。

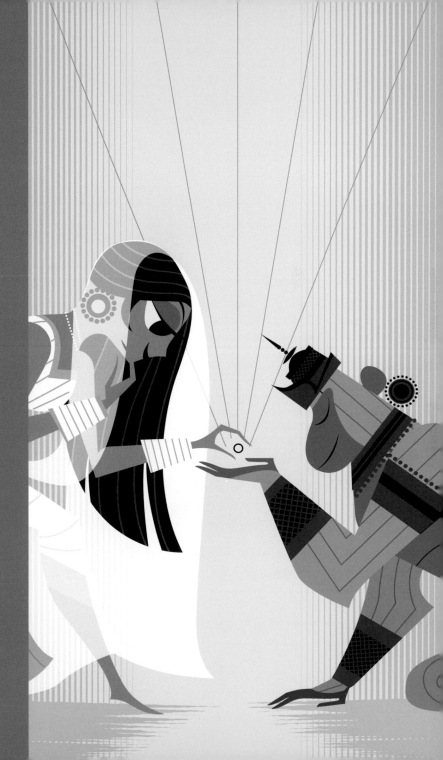

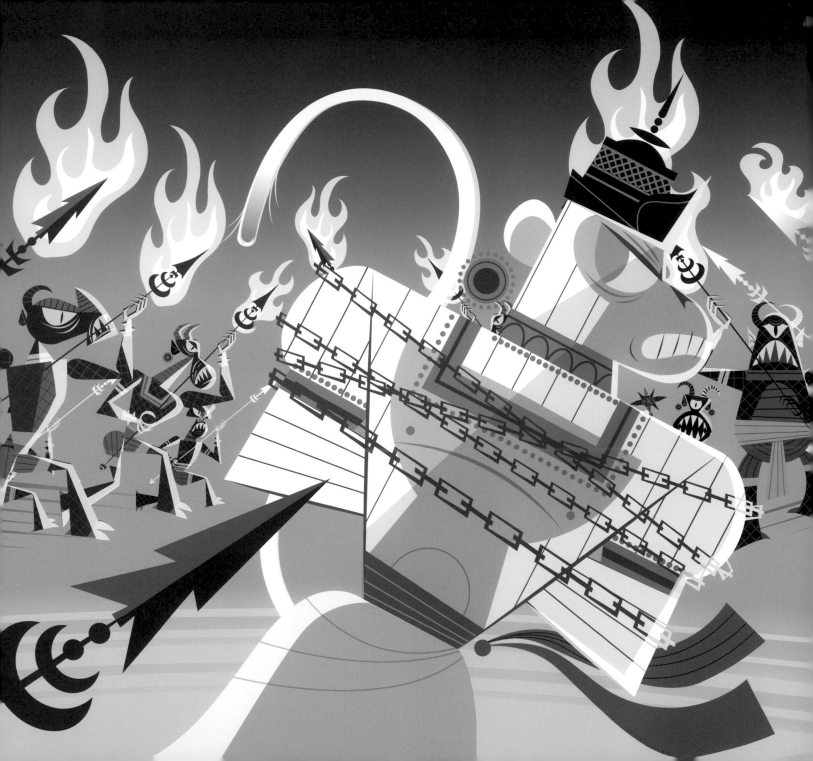

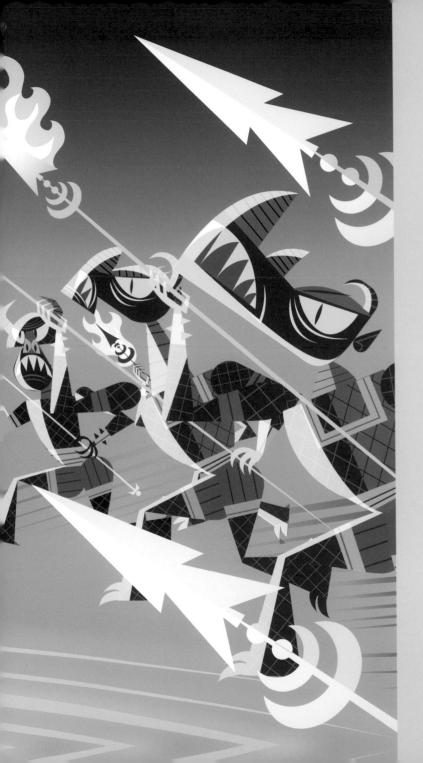

燃燒的尾巴

哈奴曼發現悉多後，正為可以帶回好消息而興奮不已，一時大意之下，在離開皇宮時被逮個正著。群魔迅速將這隻靈猴團團包圍，靈猴雙手合十、毫無防備地站在那裡。劍和矛紛紛抵住牠的喉嚨，哈奴曼謙卑地投降，並禮貌地解釋說牠是被派來送緊急消息給魔王羅波那的使者。

群魔以鏈條將哈奴曼捆住，把牠帶到魔王跟前。牠畢恭畢敬地告訴羅波那說羅摩召集了一支軍隊，除非放了悉多，否則他們會為她的自由而戰。聽到這個消息，羅波那的十顆頭全都狂笑起來，眼裡則燃起熊熊怒火。他亮出一口白牙，惡狠狠地說羅摩和使者都死定了。接下來，由於魔王認為靈猴使者顯然是個密探，所以他要用火燒折磨牠，讓牠聞一聞自己的肉被烤熟的味道。惡魔將哈奴曼上下打量一番，決定燒牠身上對猴子來說最珍貴的部位——他命手下朝靈猴的尾巴放火。哈奴曼的尾巴被浸飽了油的破布包起來，群魔拿著火把逼近牠的臉，恫嚇牠。接著，火焰緩緩接近牠的背，再朝牠的尾巴尾端靠了過去。靈猴的嘴唇顫抖，但不是因為害怕，而是因為牠在唸咒。牠一遍又一遍地唸著羅摩的名字：羅摩、羅摩、羅摩……

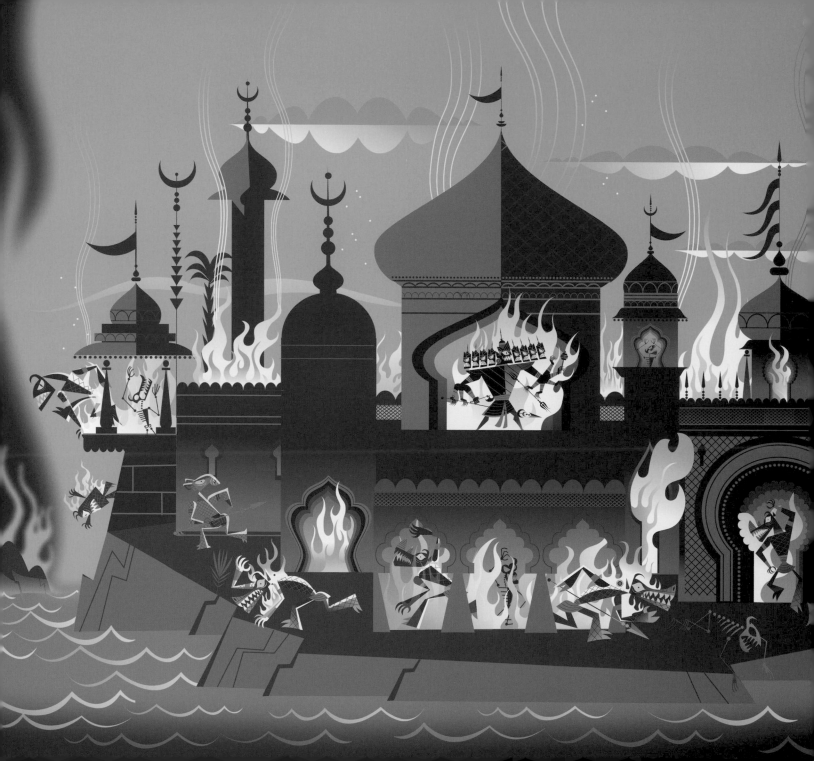

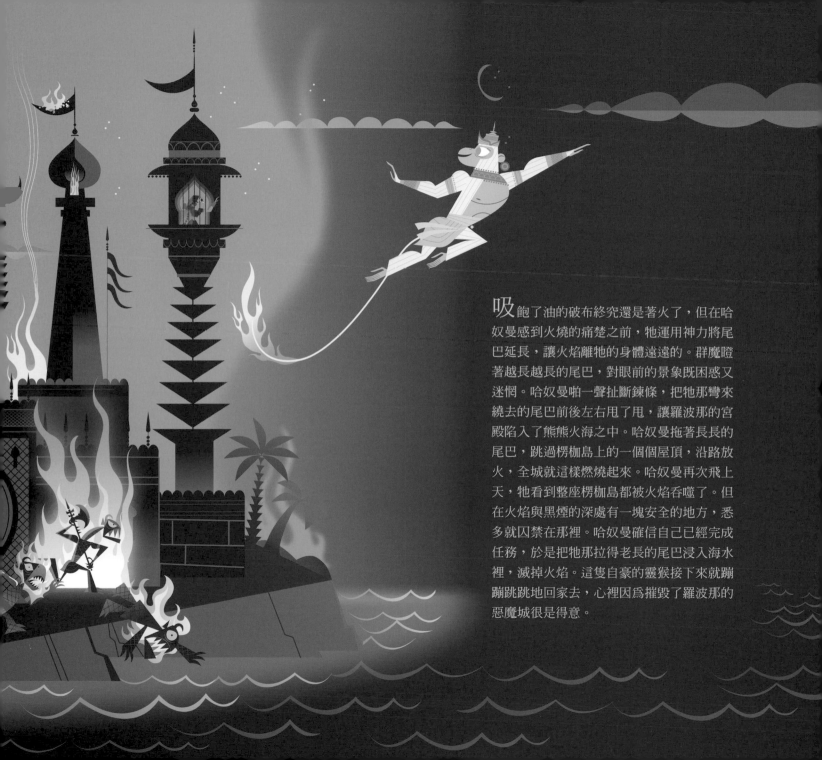

吸飽了油的破布終究還是著火了，但在哈奴曼感到火燒的痛楚之前，牠運用神力將尾巴延長，讓火焰離牠的身體遠遠的。群魔瞪著越長越長的尾巴，對眼前的景象既困惑又迷惘。哈奴曼啪一聲扯斷鍊條，把牠那彎來繞去的尾巴前後左右甩了甩，讓羅波那的宮殿陷入了熊熊火海之中。哈奴曼拖著長長的尾巴，跳過楞枷島上的一個個屋頂，沿路放火，全城就這樣燃燒起來。哈奴曼再次飛上天，牠看到整座楞枷島都被火焰吞噬了。但在火焰與黑煙的深處有一塊安全的地方，悉多就囚禁在那裡。哈奴曼確信自己已經完成任務，於是把牠那拉得老長的尾巴浸入海水裡，滅掉火焰。這隻自豪的靈猴接下來就蹦蹦跳跳地回家去，心裡因為摧毀了羅波那的惡魔城很是得意。

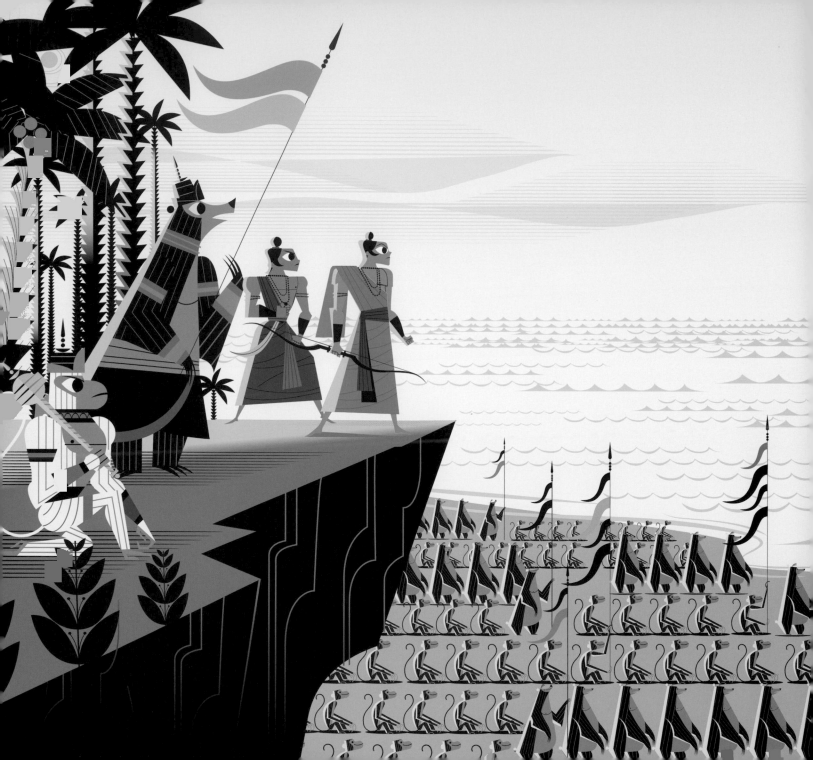

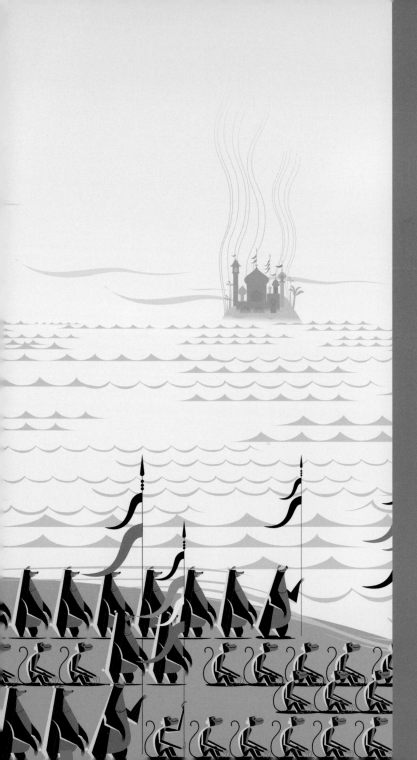

隔海相望

哈奴曼歸來，也帶回發現悉多的消息，羅摩的精神爲之一振。靈猴鉅細靡遺地稟報此行詳情，把牠在羅波那的惡魔城觀察到的一切都告訴王子。就在牠說話的時候，地平線上方一抹黑煙飄飄蕩蕩，適足以證明哈奴曼轟轟烈烈的楞枷島歷險記。

猴王須羯哩婆通知羅摩說牠們的軍隊可以立刻朝楞枷島出發，羅摩和羅什曼那立刻領軍啓程。他倆終於踏上解救悉多之路，也終於鬆了一口氣。但當浩浩蕩蕩的大軍來到印度南端的海岸線時，卻不期然地被汪洋大海擋住了去路。原來啊，沒有一隻動物會游泳。從牠們所立足的地方，楞枷島看來就像另一個世界般遙遠。再度遭遇障礙的羅摩藉由齋戒和禱告來尋求解決之道，卻都徒勞無功。最後他生氣了，開始朝海浪發射點了火的箭，威脅要把整座海燒乾，好讓他的軍隊通過。水神伐樓那畏懼羅摩的怒火，從水裡冒出來，向岸邊靠近，解釋說儘管牠很樂意幫忙，卻不可能把海水分開。因為就連牠貴爲水神，都是羅波那的俘虜。

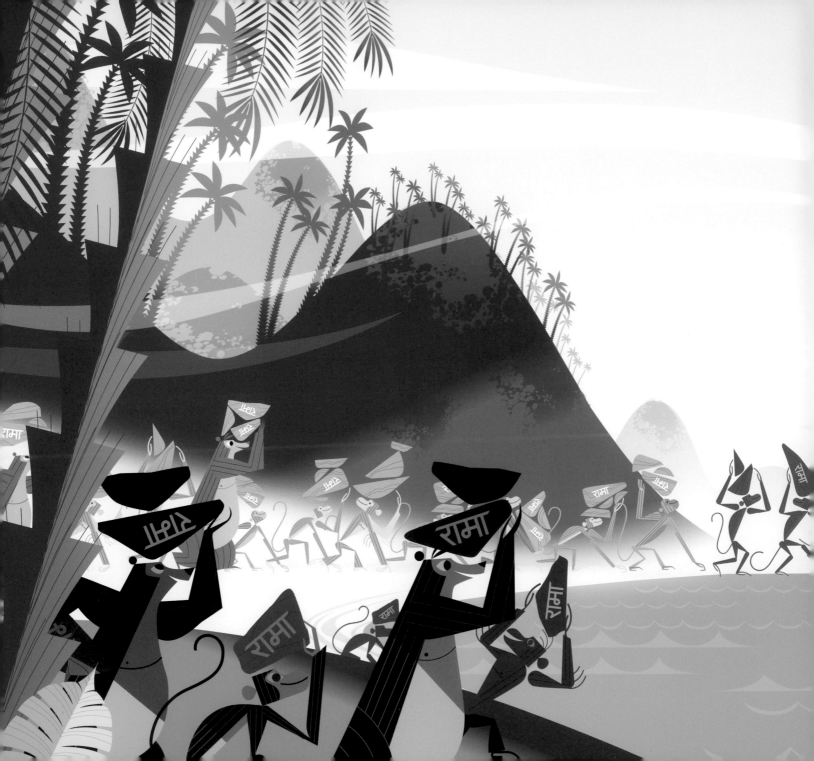

幸好金巴萬很聰明，想出了一個解決問題的對策。這隻黑熊想到只要在石頭上寫下某個天神的名字，那顆石頭就會漂浮在水面上。試過幾個名字而石頭都還是沉入水裡之後，哈奴曼試了羅摩的名字。令大家驚訝的是，石頭浮起來了。須羯哩婆和金巴萬興沖沖地命令眾部下用寫了羅摩名字的石頭搭一座橋。靈猴和黑熊組成的大軍把海灘上所有大石頭、小石頭、中石頭都蒐集起來，再把石頭排到海面上，就像是印度南端的陸地向海裡延伸了一塊出去。動物們不眠不休地工作了五天，蓋出後來為世人所知的「羅摩大橋」。

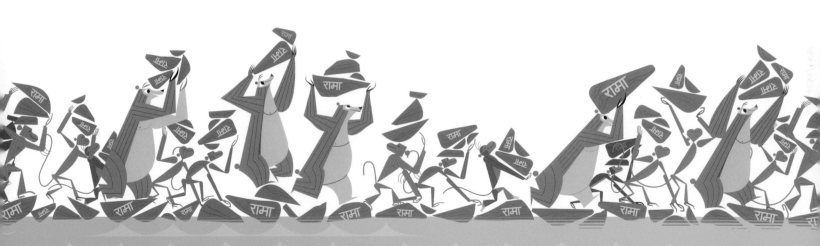

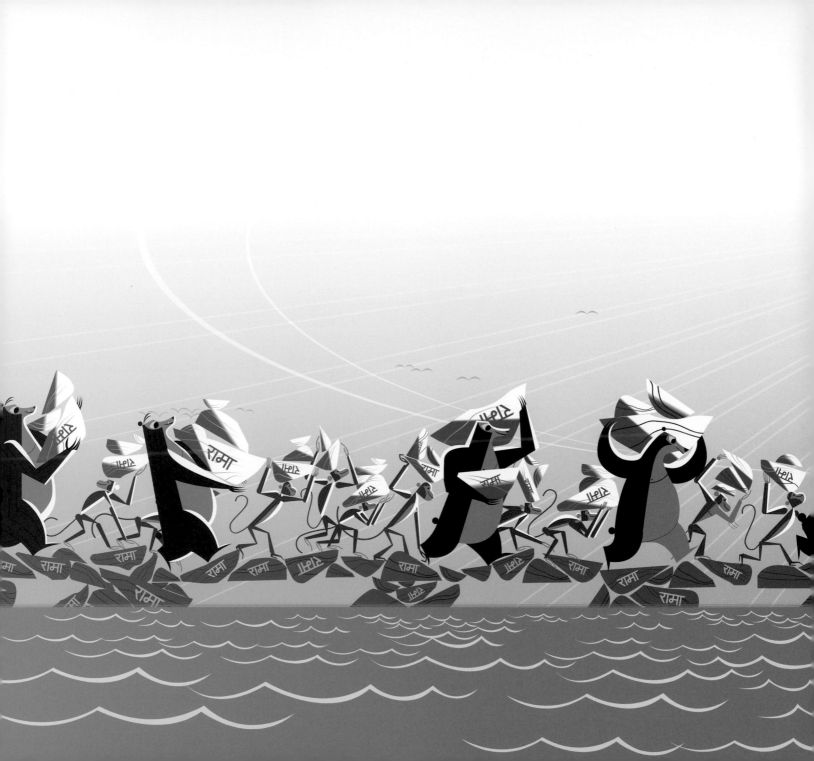

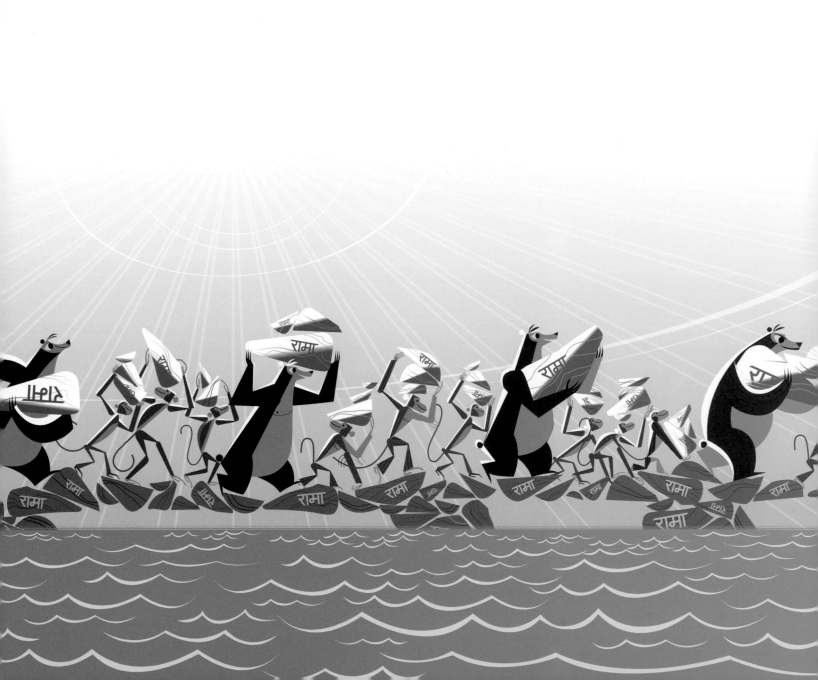

眞的很漫長的五天。

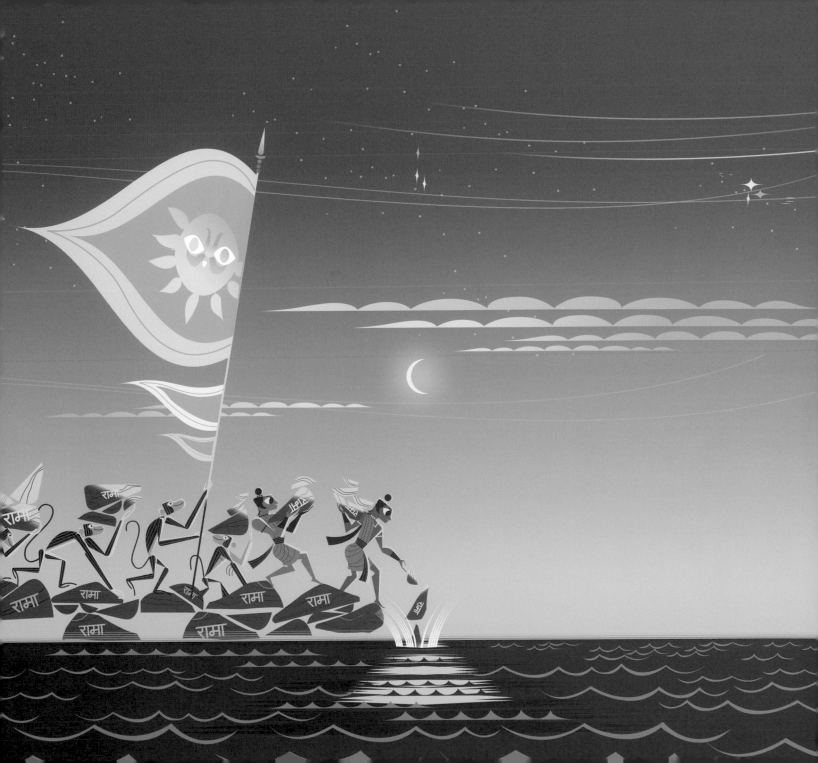

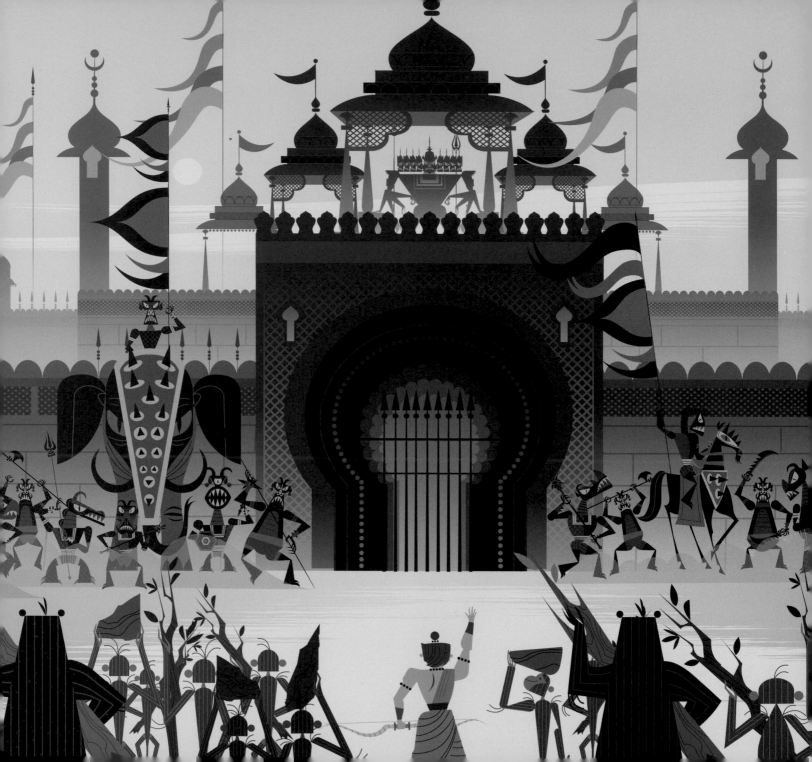

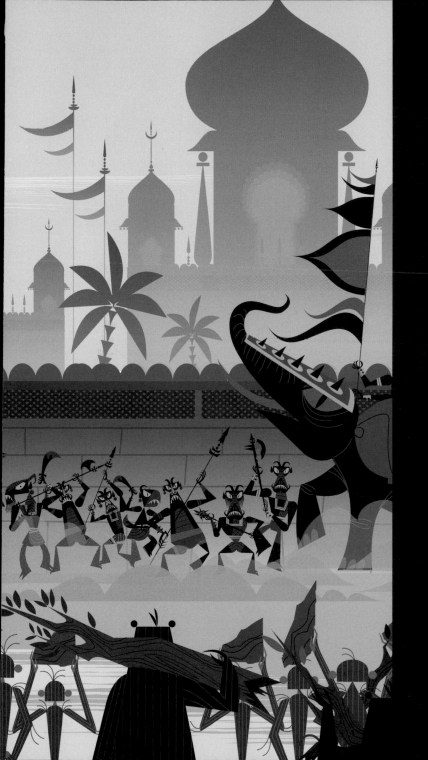

楞枷島之戰

大橋一搭好，羅摩大軍就越過大海來到楞枷島。全副武裝、威風凜凜的惡魔大軍則已經站在羅波那的惡魔城城門前，準備要開戰了。

爲了遵守兩軍交戰的遊戲規則，羅摩最後再派出一名使者去請羅波那放了悉多，避免流血衝突。但魔王聽了他的請求只是哈哈大笑，表示羅摩能從楞枷島得到的唯有一個「死」字。別無選擇的羅摩指示他的軍隊準備發動攻擊。熊群拔起樹木、舉起大石，猴群則扯下樹枝、蒐集碎石，用任何可用的東西做成能砸爛羅剎腦袋的武器。叢林大軍萬事俱備，只等羅摩一聲令下。藍色戰士則在等待吉時的到來──當太陽升至天空頂端，就會是生於黑暗的邪惡勢力最衰弱的時候。

太陽終於升到天空最高處，羅摩發布攻擊令。衝鋒陷陣的猴熊大軍發出震耳欲聾的怒吼，朝群魔蜂擁而至。群魔也不甘示弱地吹響他們的號角和海螺。兩方轟隆隆地逼近彼此，敵意洶湧沸騰。

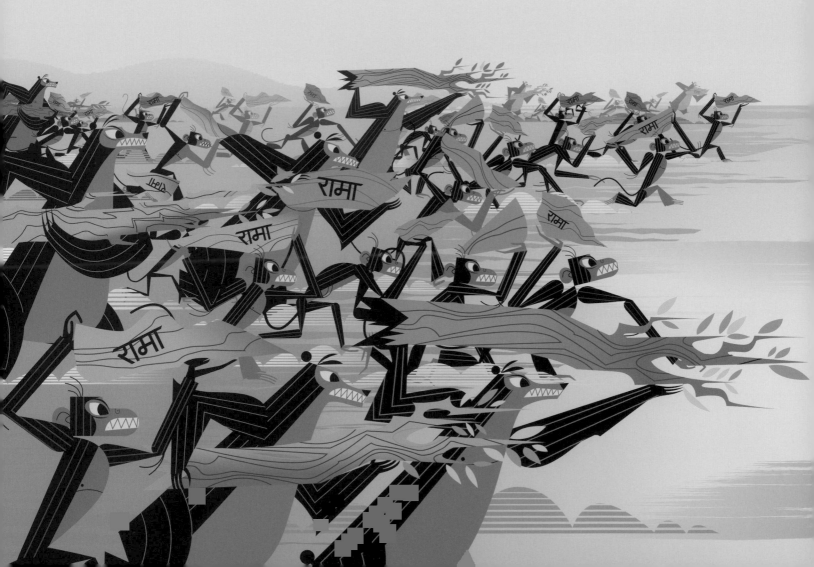

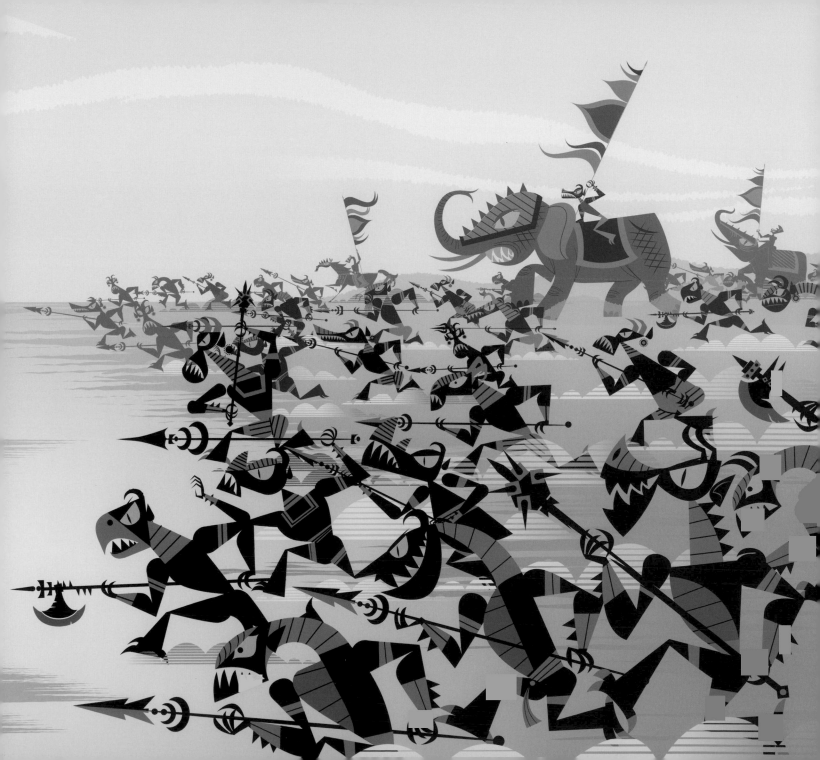

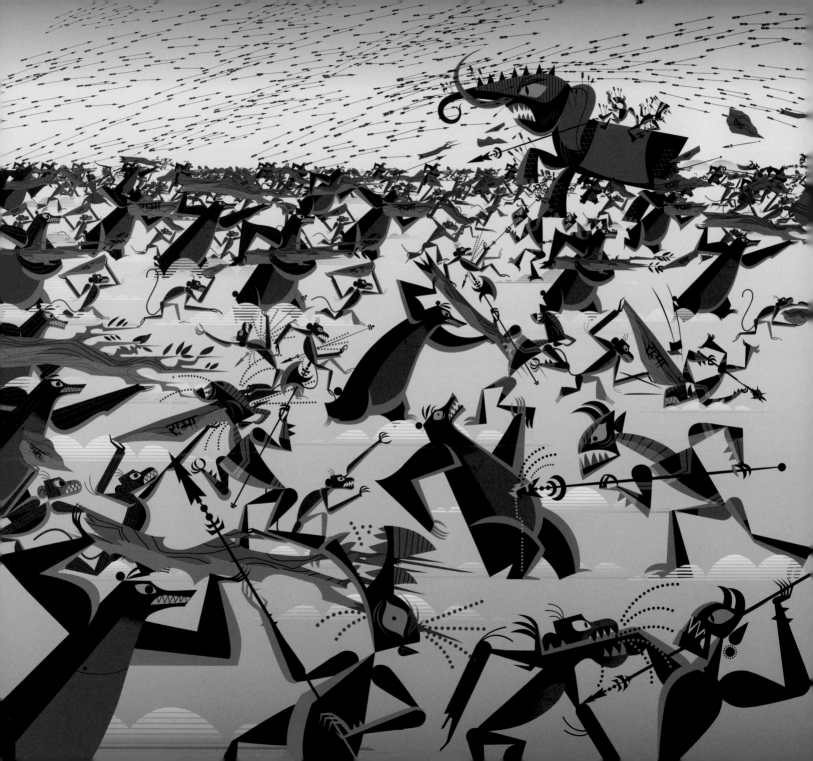

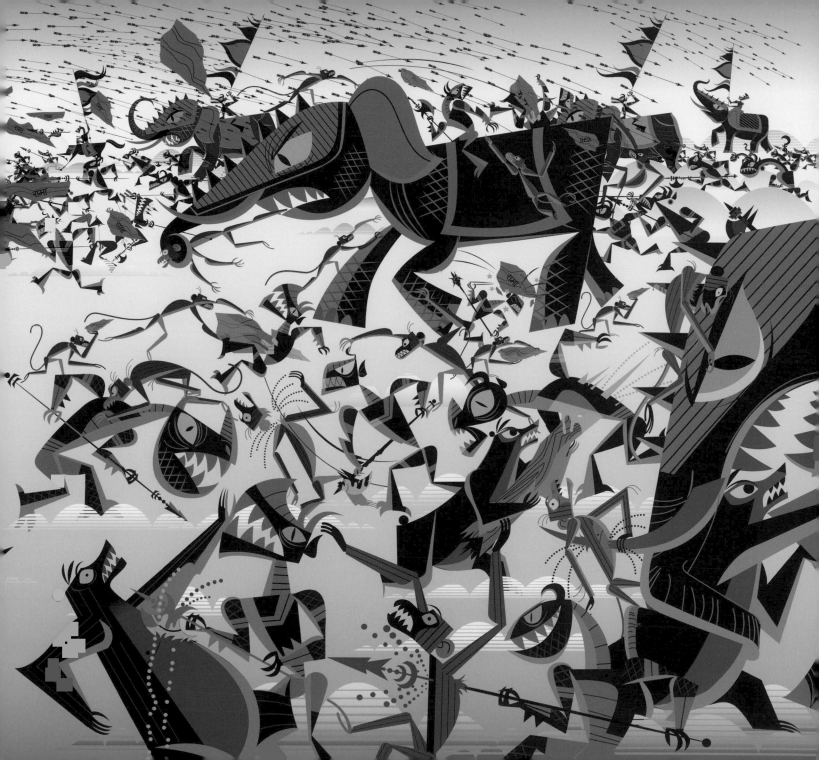

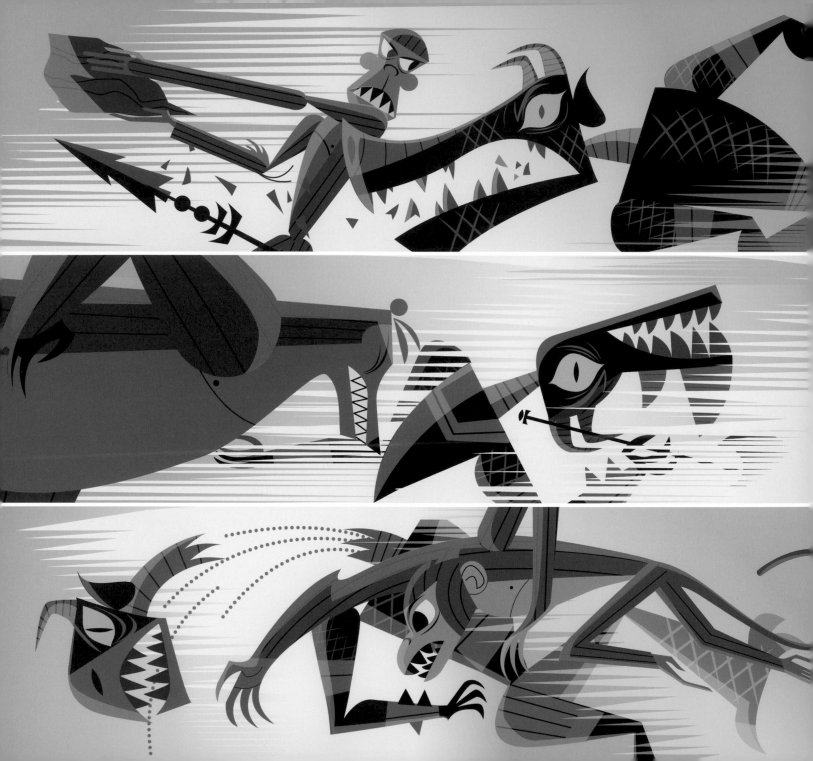

邪惡的蛇箭

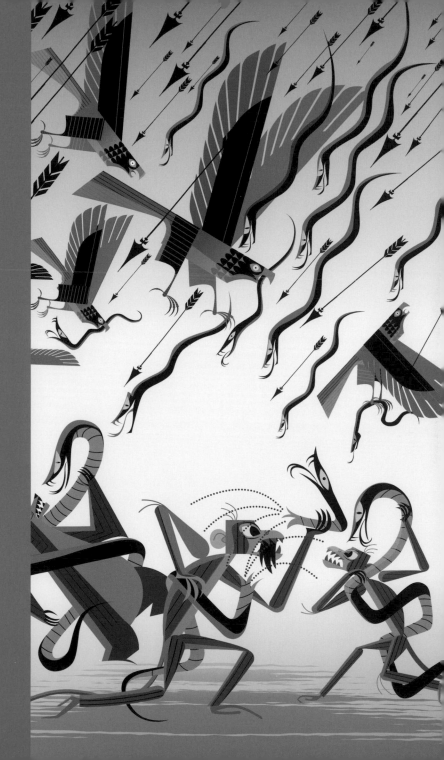

要不了多久，情況就很明顯——猴熊大軍絕對是值得敬畏的對手。動物陣營將牠們的敵人粉碎、擊潰、開膛破肚。群魔注意到自己的兵力以前所未見之勢銳減，於是把腦筋動到巫術上頭，開始發射會變成致命毒蛇的魔箭。局勢似乎逆轉了，羅摩的猴兵熊將成千上百地陣亡。但緊接著羅什曼那抓住其中一枝蛇箭，朝惡魔大軍射回去。那枝箭穿破空氣，變成一隻老鷹。老鷹發出尖銳的鳴叫，撲向蛇群，把蛇撕成碎片。很快地，天空布滿蛇箭變成的老鷹，來自爬蟲類的威脅解除了。羅波那的兒子、弟弟和最優秀的將軍領導群魔，朝羅摩大軍展開凶猛的反擊，但他們一個個都被打敗了。勝利似乎傾向羅摩這一邊——直到魔王決定親上火線。

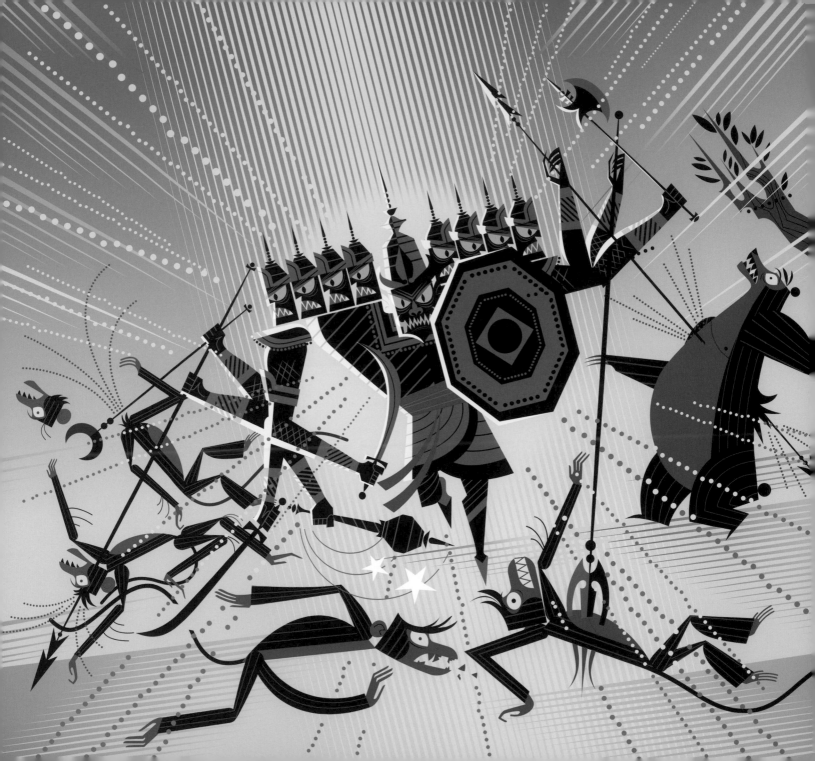

羅波那大反撲

目睹整個家族都被摧毀，羅波那宣告親自加入戰局。強大的十頭魔王可以看見四面八方，殺敵零死角。他在戰場上穿梭，打敗了成千上萬的猴軍熊兵，叢林大軍頓時被恐懼的浪濤淹沒。須羯哩婆和其他的將軍試圖反擊，但殘忍的魔王還沒罷手，他繼續沿路擊倒所有敵人。點了火的萬箭齊發，就連強大的哈奴曼朝魔王撲過去都被擊潰。

羅波那看到戰場另一邊的羅什曼那，於是直接朝他進攻——他知道羅什曼那的死會讓羅摩悲慟不已。魔王快如閃電地朝羅什曼那使出沉重的一擊，羅摩眼睜睜看著自己的弟弟倒下。他立刻下令撤軍，急忙將羅什曼那帶離戰場。羅波那的每一顆頭都在微笑，他宣布自己已經迅速取得勝利了。

羅摩手下眾將軍朝殞落的領袖衝過去，紛紛哭喊哀號起來。這位身負致命重傷的英勇王子倒在那裡，動物們卻束手無策。

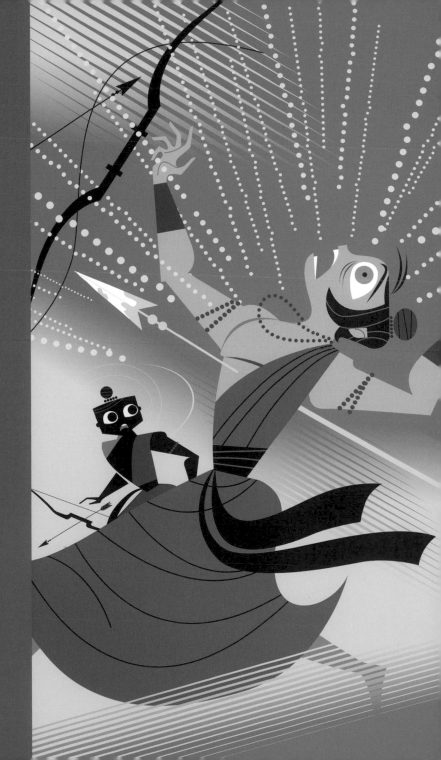

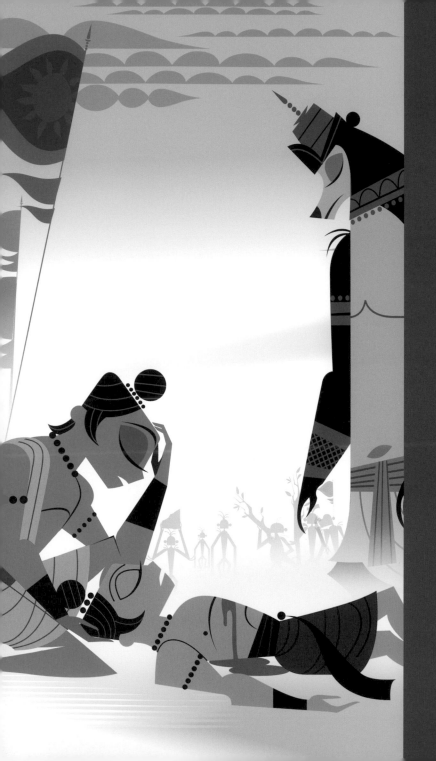

救命草藥

羅摩撫觸羅什曼那的臉龐，他能感覺到弟弟的生命力正在流失，打了敗仗也讓他陷入絕望。向來睿智的金巴萬這時又提供了一個或許能及時解救羅摩的方案。再一次地，牠轉向風神之子哈奴曼，喚醒牠高速飛翔的神力。

哈奴曼刻不容緩地緊急出發。這隻靈猴敏捷地越過汪洋與整個印度，一路朝喜馬拉雅山飛奔，那裡長了天然的藥草。但就在抵達喜馬拉雅山時，哈奴曼卻大吃一驚，遭逢了難題。因為那裡處處草木叢生，事實上，整座山長得滿滿滿。這下哈奴曼糊塗了，牠不知道該採哪一種。太陽正迅速西下，羅什曼那的時間一點一滴流逝。哈奴曼渾身顫抖，恐慌了起來！

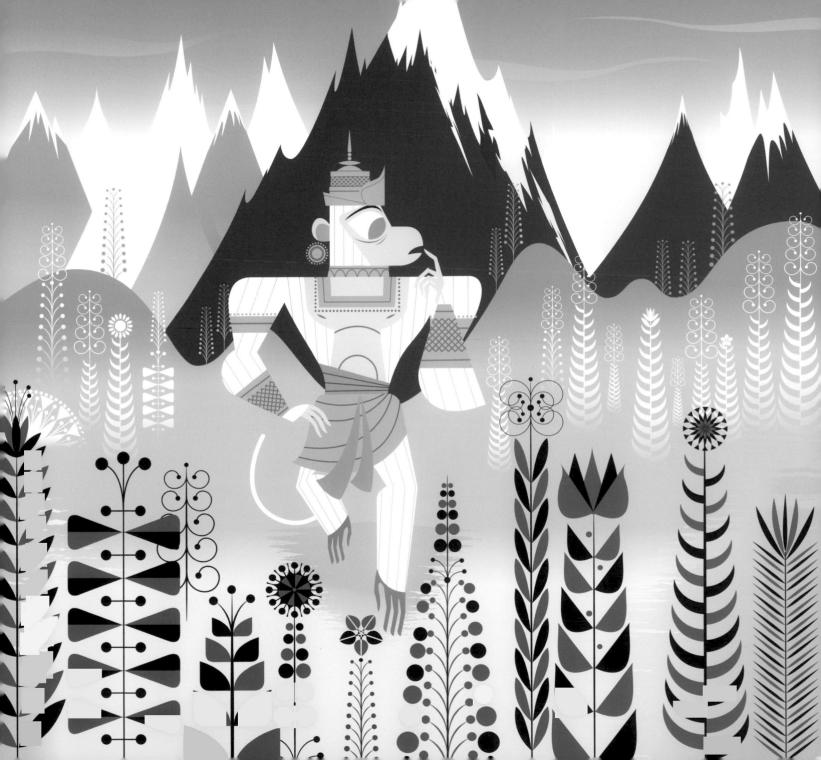

藥山

哈奴曼再次重複唸著羅摩的名字頌禱，這麼
做的時候，牠的身體開始變大，直到變得像
個巨人一樣。最後，哈奴曼做了牠所能想到
的唯一一件事。在團團雪花與塵埃當中，這
隻雄偉的靈猴把整座山連根拔起，穩穩地放
在手掌上。牠穿過天際，與時間賽跑，衝回
羅什曼那身邊。叢林大軍看到聰明的哈奴曼
帶回整座藥山，紛紛為牠歡呼。靈猴甚至還
沒落地，一陣強勁的海風吹過藥山，吹向楞
枷島，將救命藥草的氣息直接吹進羅什曼那
的鼻子。他醒過來了。哈奴曼一落地，他們
一刻也不耽誤地趕緊採集藥草，要讓羅什曼
那完全恢復健康。羅摩謝過這隻機敏的靈
猴，並指示牠在將藥山送回去之前先採集好
大批藥草。

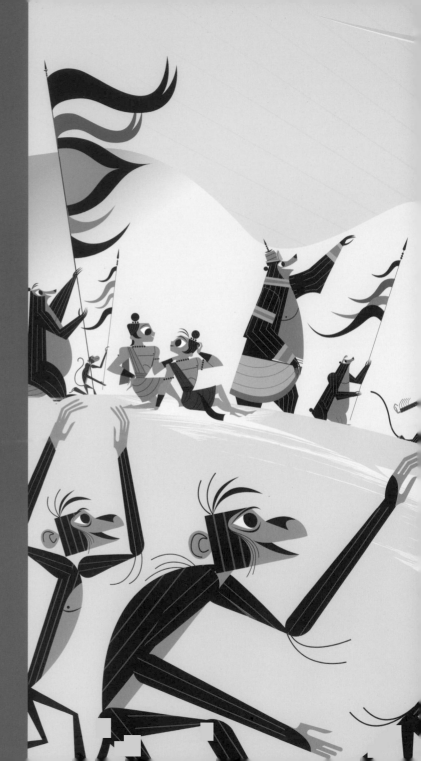

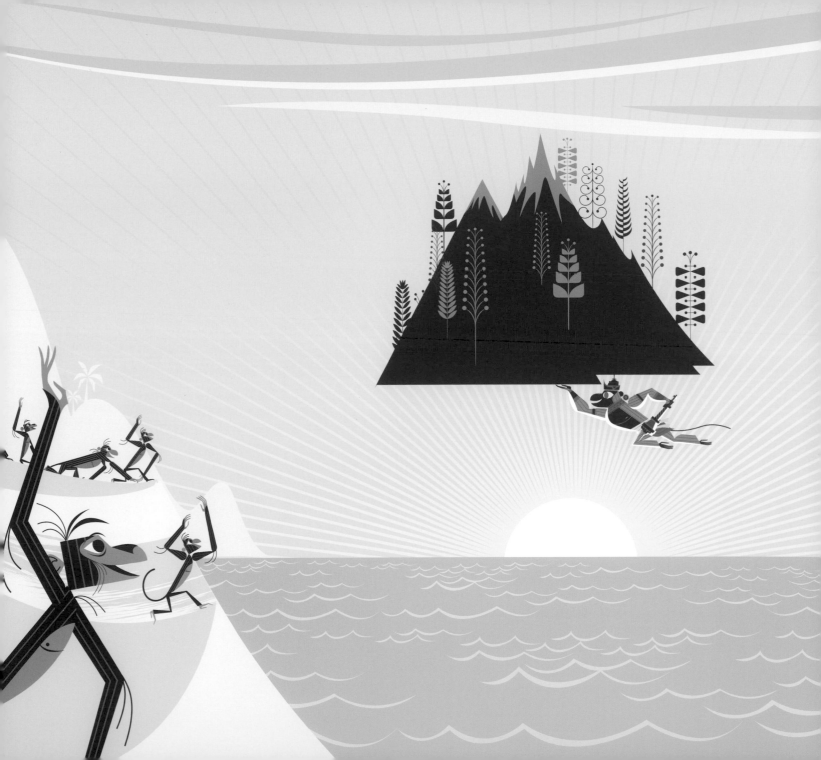

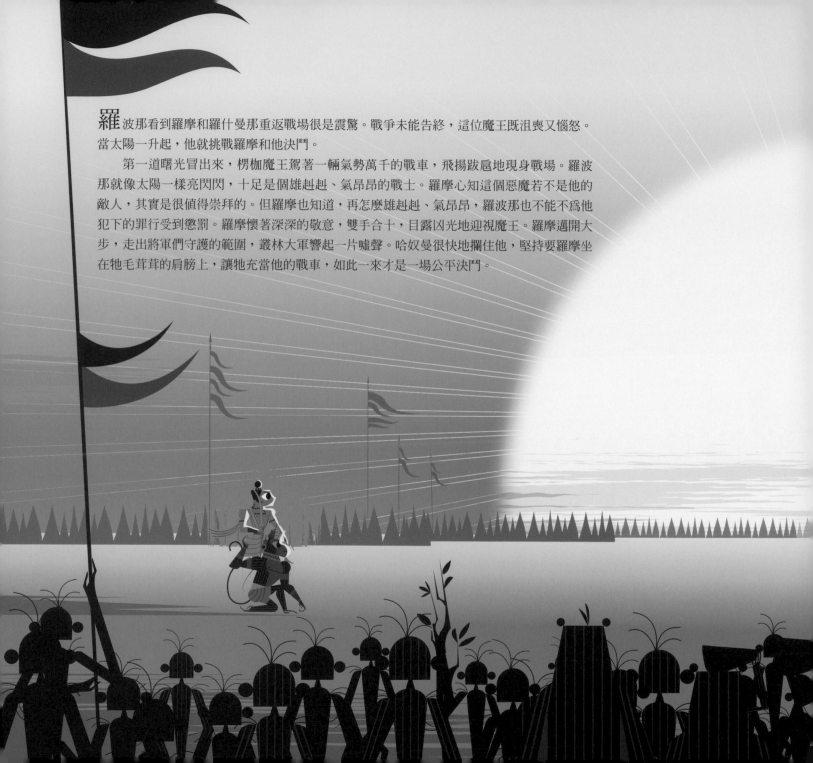

羅波那看到羅摩和羅什曼那重返戰場很是震驚。戰爭未能告終，這位魔王既沮喪又惱怒。當太陽一升起，他就挑戰羅摩和他決鬥。

第一道曙光冒出來，楞伽魔王駕著一輛氣勢萬千的戰車，飛揚跋扈地現身戰場。羅波那就像太陽一樣亮閃閃，十足是個雄赳赳、氣昂昂的戰士。羅摩心知這個惡魔若不是他的敵人，其實是很值得崇拜的。但羅摩也知道，再怎麼雄赳赳、氣昂昂，羅波那也不能不爲他犯下的罪行受到懲罰。羅摩懷著深深的敬意，雙手合十，目露凶光地迎視魔王。羅摩邁開大步，走出將軍們守護的範圍，叢林大軍響起一片噓聲。哈奴曼很快地攔住他，堅持要羅摩坐在牠毛茸茸的肩膀上，讓牠充當他的戰車，如此一來才是一場公平決鬥。

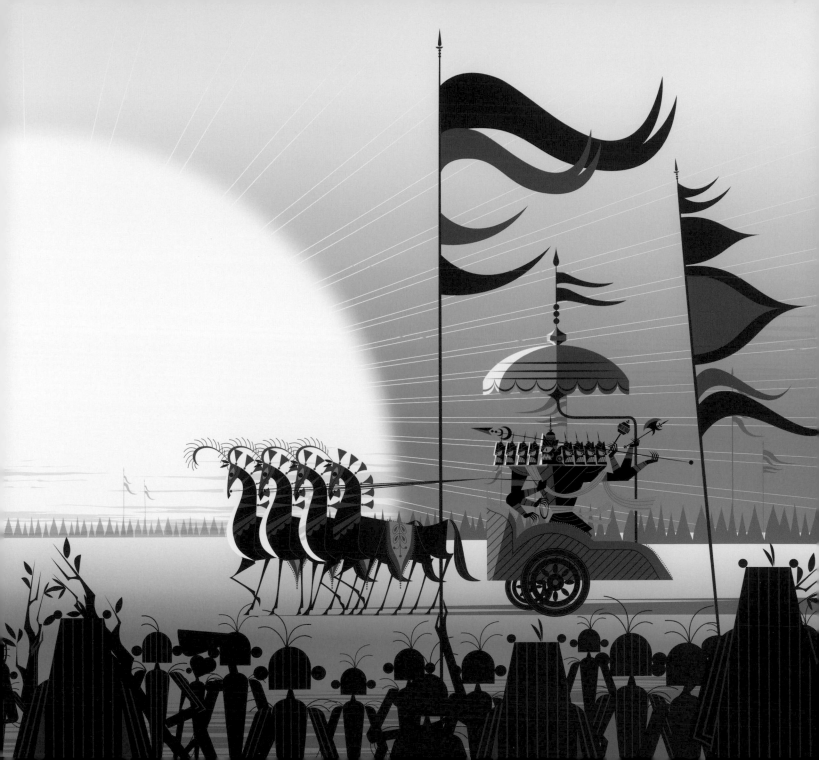

羅摩和羅波那向彼此行禮，再次正面交鋒。很快地，他們的武器點亮整片天空。藍色戰士將羅波那發射的武器一一擊落，直到魔王的二十隻手裡只剩一個武器——濕婆的三叉戟。那是一種頂端有三個開岔的叉型武器，羅波那可以用它來召喚濕婆第三隻眼的毀滅之火，毀滅之火足以燒掉全宇宙。魔王使出全力，讓濕婆之火朝羅摩撲過去。羅摩知道自己會被濕婆之火燒成灰燼，於是拿出向來對他很有幫助的神弓。他為神箭召喚梵天法寶——一種由創造之神梵天親自創造出來、足以殲滅萬事萬物的神力。羅摩在黑暗勢力的火焰將他吞噬之前，瞬間發射神箭。兩種武器撞在一起，大地隨之撼動。這兩種強大的武器勢均力敵，互相把彼此給抵消掉了，所以雖然震得天搖地動，但宇宙還是存在。塵埃落定之後，羅摩看到羅波那筋疲力竭，動也不能動。他趕緊把握機會，迅速發射了十枝箭，將羅波那的頭顱一一射下。

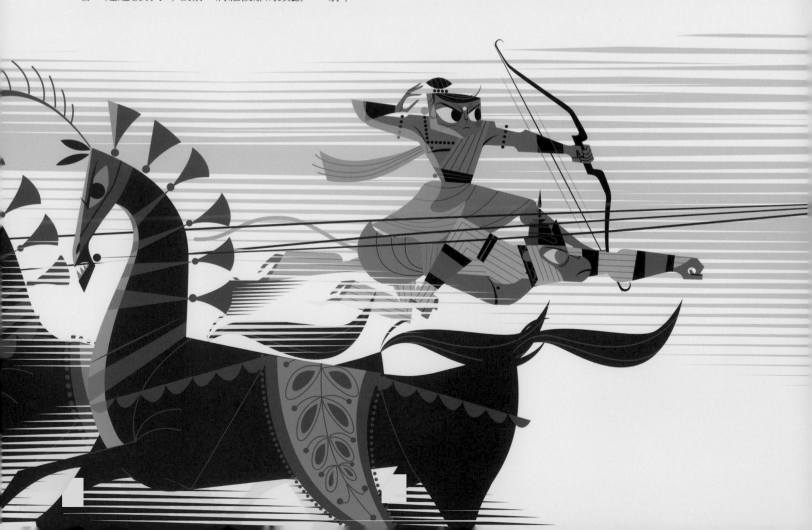

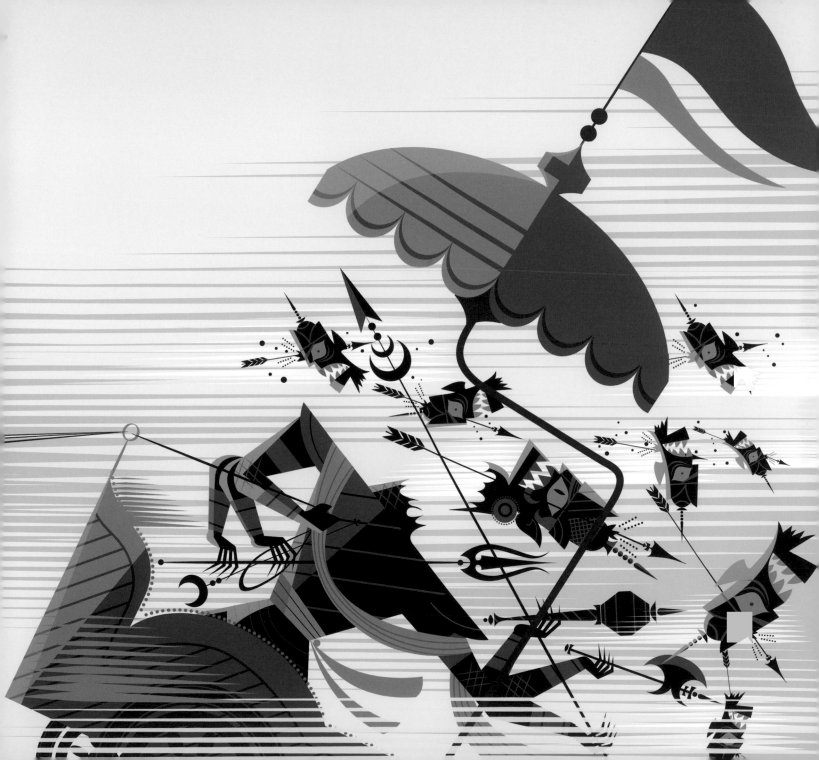

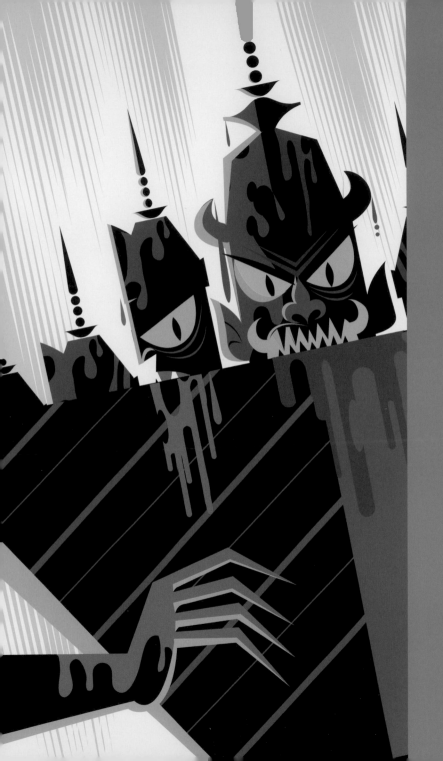

不死惡魔

但惡魔不死，只是長出更多頭。羅摩慌了，又再射掉幾顆頭，那些頭卻又很快長了回來。哈奴曼盡可能閃避羅波那的攻擊，好讓藍色王子有餘裕穩住自己。在羅波那陰森的笑聲中，羅摩聽到了投山仙人的聲音。投山仙人是他在森林中遇過的聖哲，這位聖哲在王子的腦海裡說話，提醒羅摩說羅波那的頭是不敗的。因為這些頭是他的自我的延伸，而他那膨脹的自我沒有盡頭。羅波那只有一個弱點，就是肚臍。他的魔力精髓盡在肚臍。投山仙人建議王子趕緊瞄準這個不堪一擊的弱點，因為惡魔每長出一顆新的頭，力量就更強大。

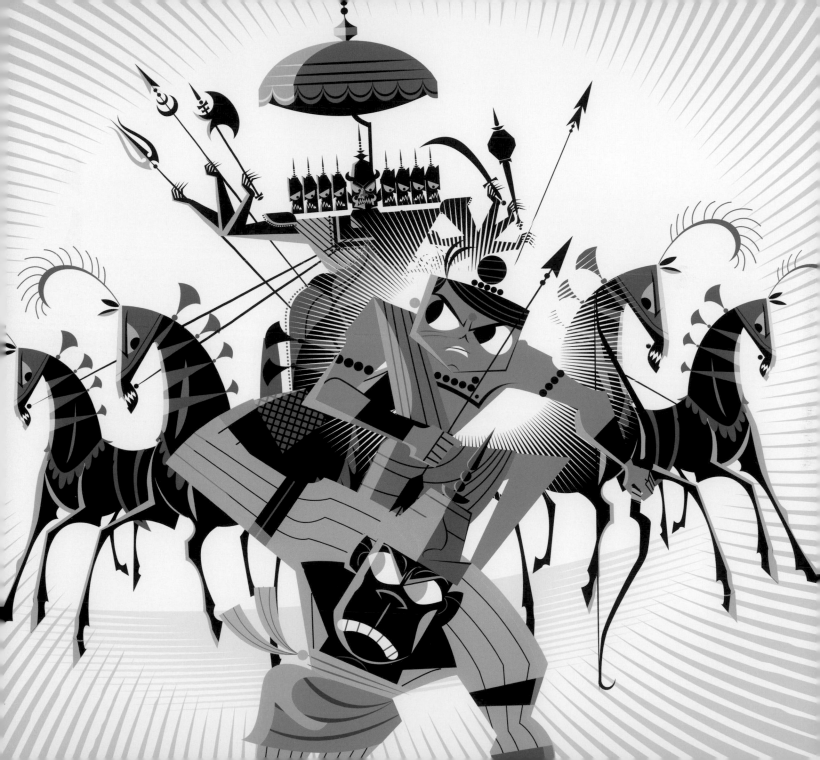

羅摩再次召喚梵天法寶，讓神箭充滿力量。王子小心翼翼地瞄準，等到魔王與太陽並排的那一刻，再射出熾烈的神箭。這枝燃著熊熊烈焰的神箭劃破天際，直達目標，不偏不倚地射穿羅波那的肚臍。

神箭命中目標的當下發出令人目盲的閃光，惡魔看到藍色戰士的眞實身分是毗濕奴的分身。羅波那明白自己無法和一個化身爲人的神相抗衡。這個嚴重的漏洞當即讓正義得以伸張。金箭力道萬千，將羅波那的身體推離了地面，直上雲霄穿破層層天界，最後再穿破層層天界一路掉落到地獄的最底層。這枝神奇的箭發出的光輝照亮了三界每個角落的邪惡陰影，邪惡勢力就此永久剷除，宇宙一片靜默。

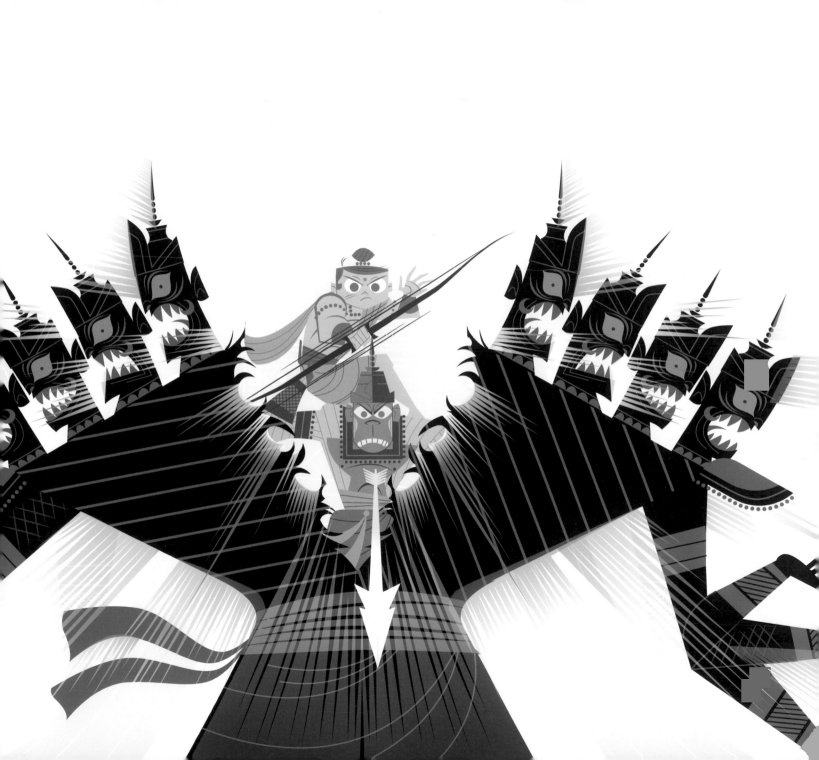

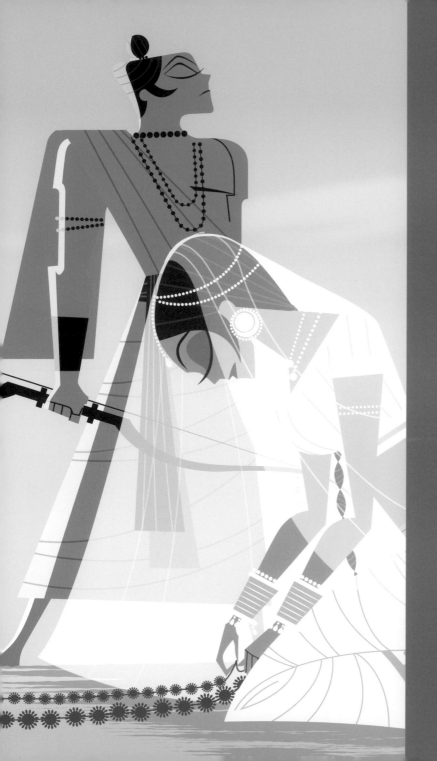

悉多的名譽

戰爭打贏後，悉多重獲自由，也重新換上乾
淨衣服，戴上與她美貌相匹配的珠寶首飾，
坐在皇轎上被送到王子面前。公主在護送
之下現身朝羅摩前進，叢林大軍全體屏息以
待。悉多為羅摩獻上勝利的花環，但換來的
卻不是擁抱與親吻。羅摩冷冷地看著她，說
出了令人寒心的話語。藍色王子因為悉多在
另一個男人家裡度過許多夜晚而將她拒於千
里之外。公主覺得備受羞辱，而且心碎不
已。她要羅什曼那為她生一堆火，然後開口
對眾人說話，讓所有人都能聽到。她宣告倘
若她是清白的，這堆火就不會損傷她半分。
否則，她很願意在任何一個質疑她名譽的人
面前化為灰燼。悉多勇敢地走進火堆，站在
火堆中央。

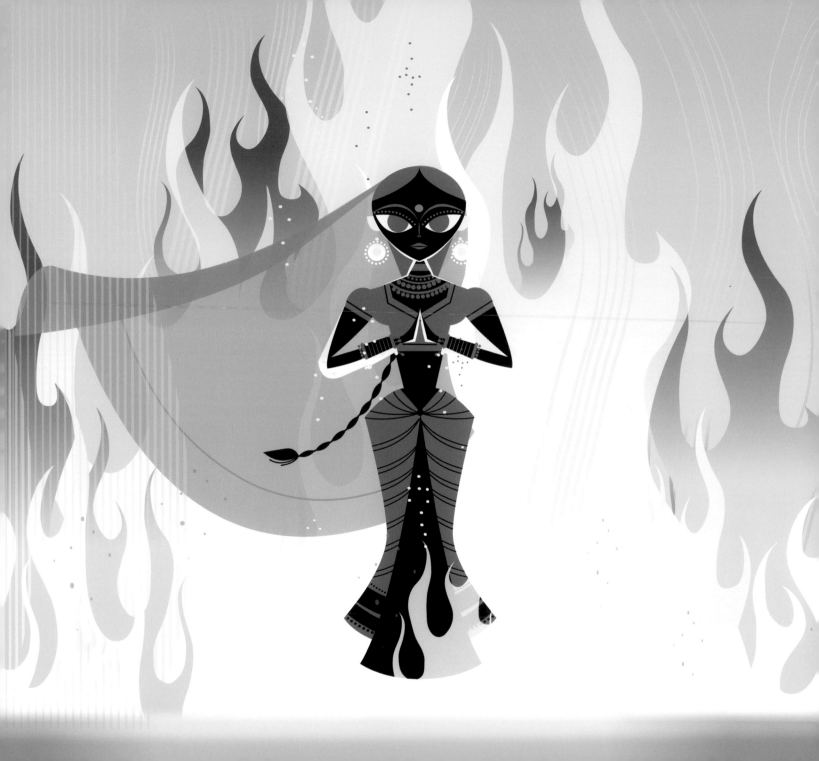

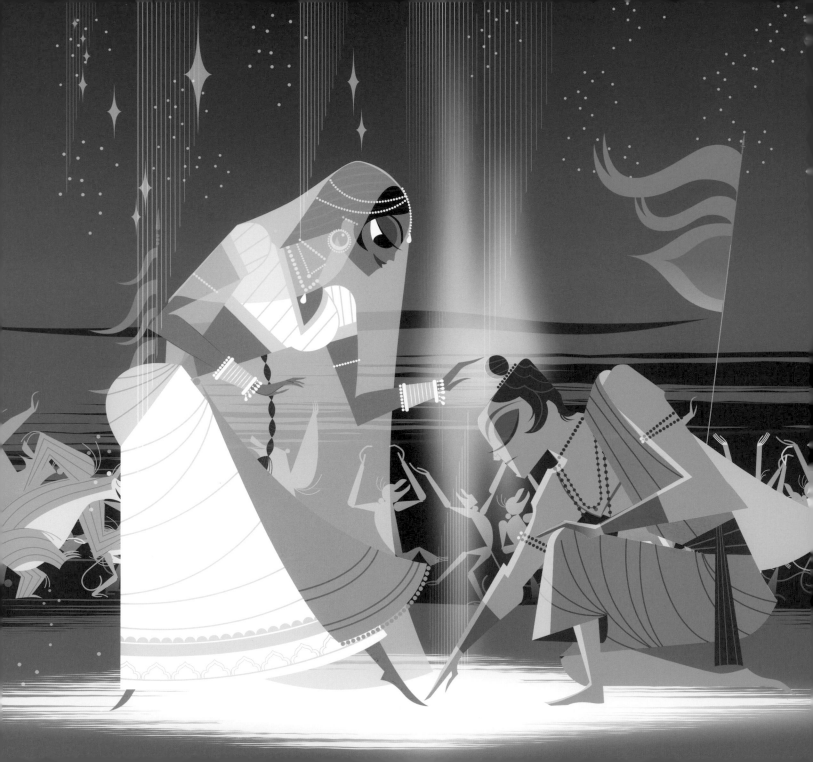

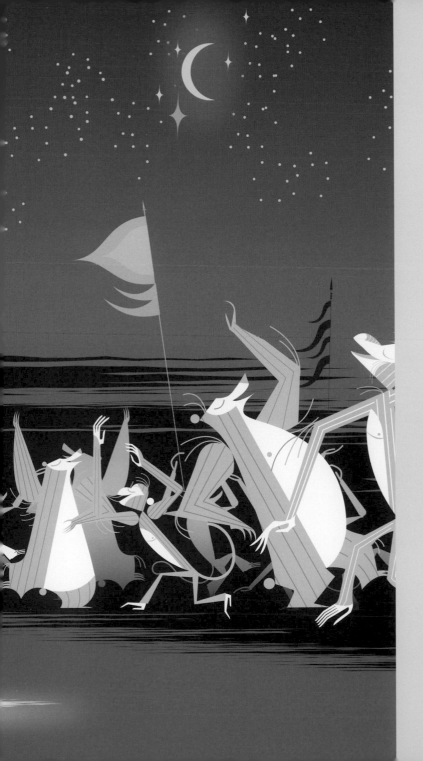

散發光芒的女神

悉多的身體燃起純淨的金光，讓她散發出女神的光輝。接著，偉大的火神阿耆尼從火焰當中現身了。火神告訴羅摩，悉多比祂的火焰還純淨，她是完美無瑕的。阿耆尼向眾人宣告，沒有人能對悉多有一絲絲的懷疑或揣測。火焰和火神隨著祂最後一句話熄滅無蹤，悉多則閃著珠寶般的輝煌光芒回到羅摩面前。羅摩跪了下來，為自己的行為向悉多道歉。他將為了找到她所做的一切娓娓道來，悉多的心軟化下來，原諒了他。在眾人的歡呼聲中，這對璧人滿懷愛意彼此相望……時代變了，習俗也變了，但愛永遠都是那麼剪不斷、理還亂。

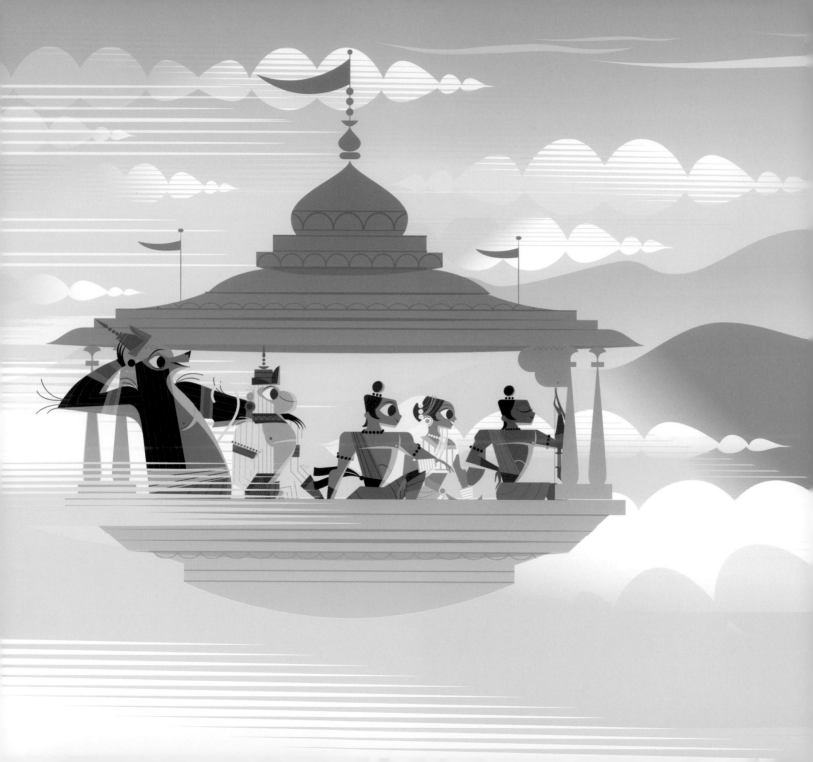

時光飛逝

十四年的放逐只剩最後一天，羅摩、悉多和羅什曼那很興奮終於可以回家了。羅摩揮別戰友們，並邀請忠心耿耿的眾將軍加入行列。於是他們全都跳上羅波那的戰車，迅速離開楞枷島。從天空上的制高點往下望，羅摩先向悉多展示那座跨海大橋，然後是靈猴部落的所在地「基斯基達王國」的山峰。他們很快地經過他們在叢林裡的家「潘恰瑪」，接著又經過檀陀迦森林和奇特拉庫特的山丘。不多久，他們就越過薩拉育河河岸。戰車沿著蜿蜒的河道前行，因為羅摩知道這條河湍急的流水將帶領他們回家。

當他們來到山丘的頂端，遠方富麗堂皇的景象映入眼簾。他們急速接近阿約提亞城雄偉的城門，金色的塔樓和熠熠生輝的穹頂壯觀地從地平線上升起。羅摩和悉多終於到家了。

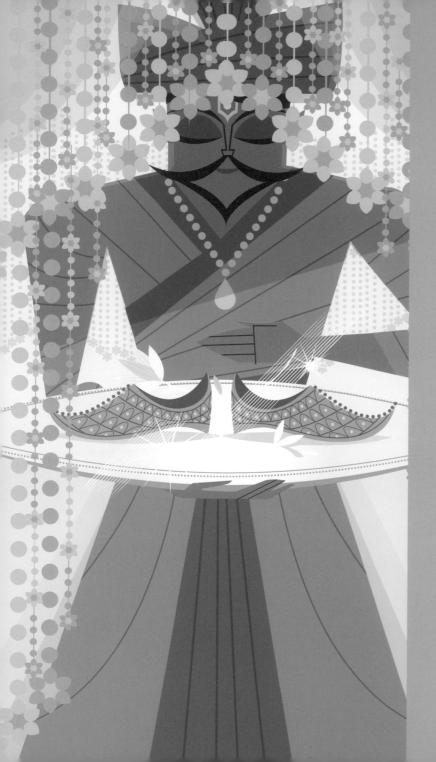

登基爲王

如此如此，這般這般，就在放逐十四週年那一天，羅摩和悉多終於雙雙登上王位，成爲合法的國王與王后。羅摩步上王位時，看到了他不在的期間由皇弟放在那裡的鞋子。沙多盧那和婆羅多也從自願的放逐歸來，很榮幸地將鞋子從王位取下，穿回羅摩腳上。隨著這個舉動，眾人一同歡慶國王的歸來。

羅摩將忠心耿耿的將軍們一一叫上來，向全宮廷的人說明每位將軍在他蒙難時都爲他做了些什麼。三個月之後，是這些忠貞之士離開的時候了。金巴萬和須羯哩婆邀羅摩、羅什曼那和悉多造訪牠們的王國，好讓牠們能以王者的身分榮耀他們、歡迎他們。輪到哈奴曼啓程時，悉多給這隻靈猴一件特別的禮物——一條用她最寶貴的珍珠做成的項鍊。靈猴眼裡滿溢淚水，向羅摩和悉多立誓說牠永遠是他們忠誠的臣子、謙卑的僕人。

於是，一個和平又興盛的朝代展開了，這個被稱之爲「羅摩王朝」的時代比印度史上任何一個王朝都要長壽。時至今日，印度許多地方都還會在「排燈節」這個印度節日慶祝羅摩放逐歸來。

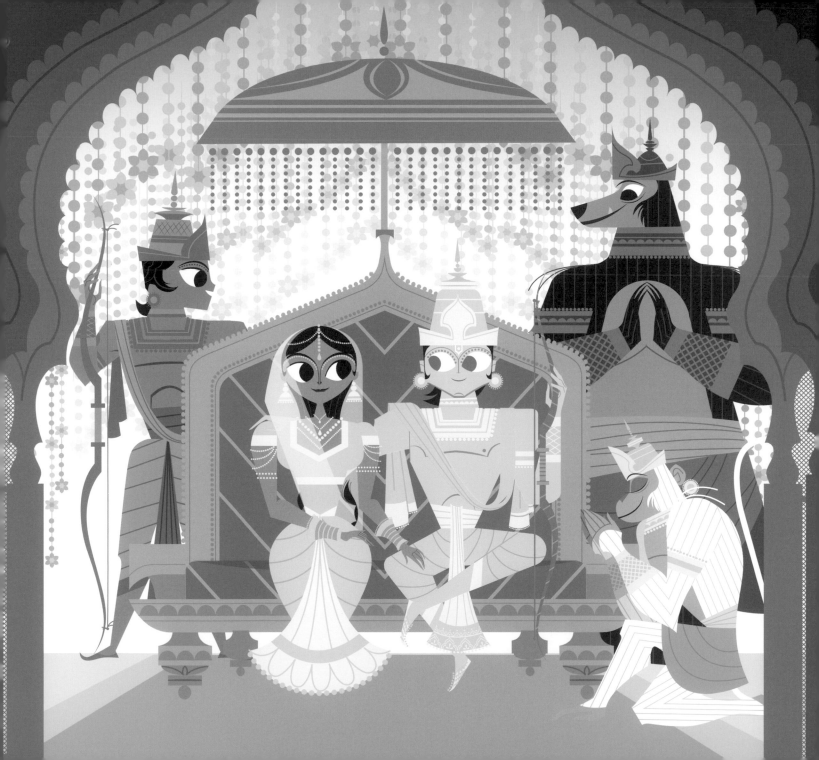

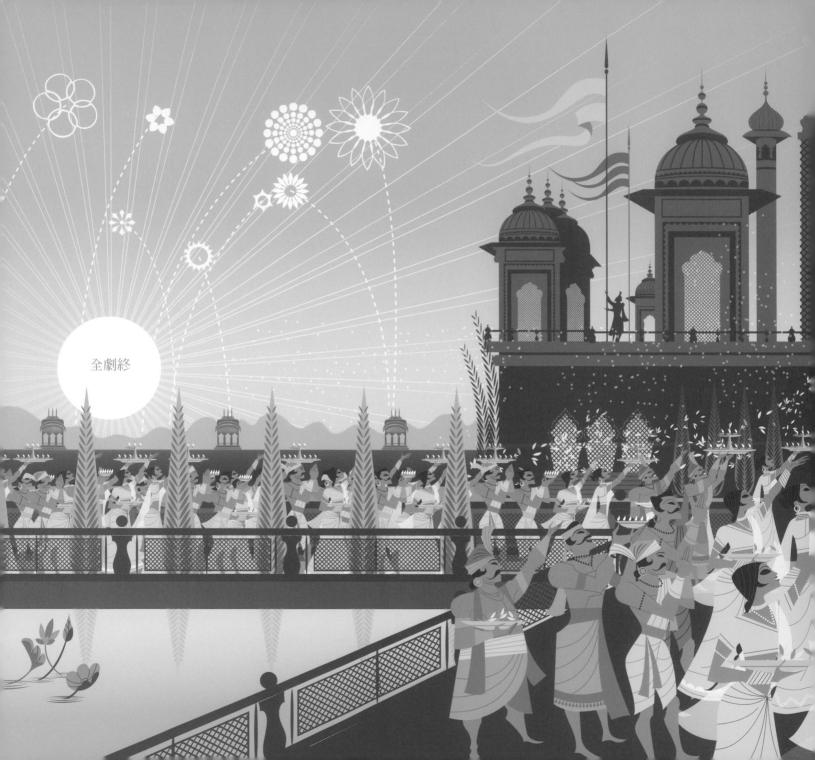

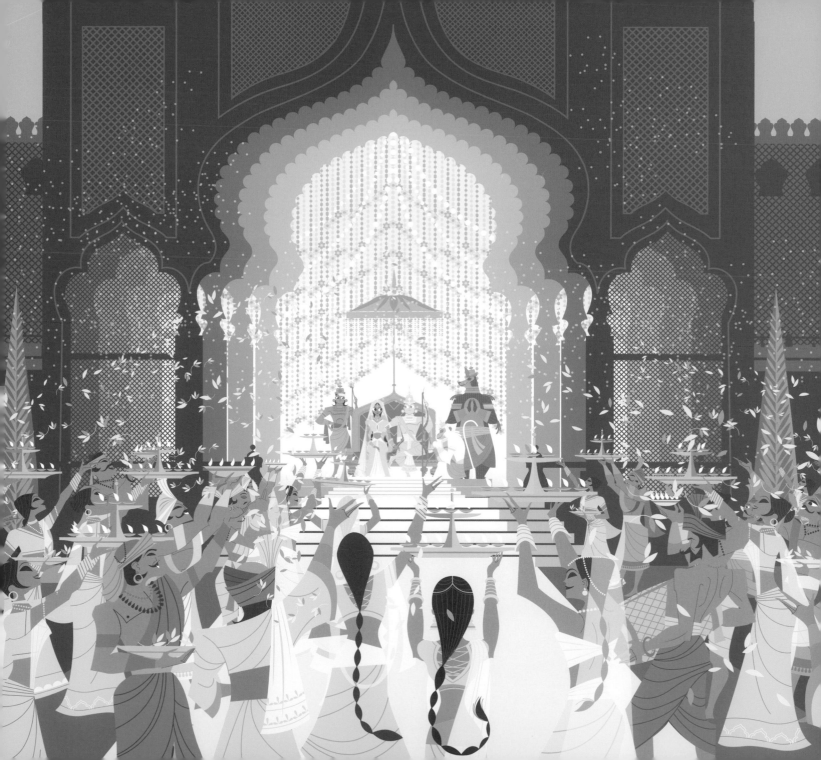

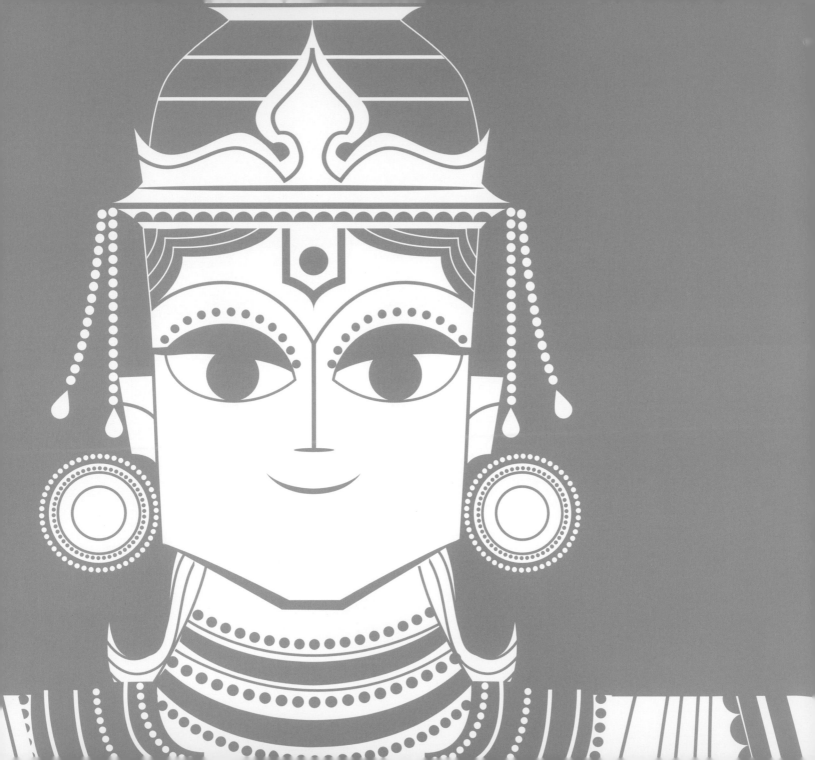

天神與聖哲
提婆與仙人

至高無上的正義之神及宇宙仲裁者。如果你不是像毗濕奴般有那麼多雙巧手，看管整個宇宙可是一件艱鉅的任務。祂的無窮巧手若不是在忙著處理某件世事，那就是祂的耳朵在忙著聽百姓禱告。在印度教的三相神梵天、濕婆和毗濕奴當中，毗濕奴代表對宇宙的守護。所以，這位藍色的正義之神有十個分身，存在於不同的時空，但凡正義受到威脅時，就現身維護公理、主持公道。一如祂有數不清的手，毗濕奴也有成千上萬個名字，每個名字都是吉祥好字，象徵著祂無所不在的本質。

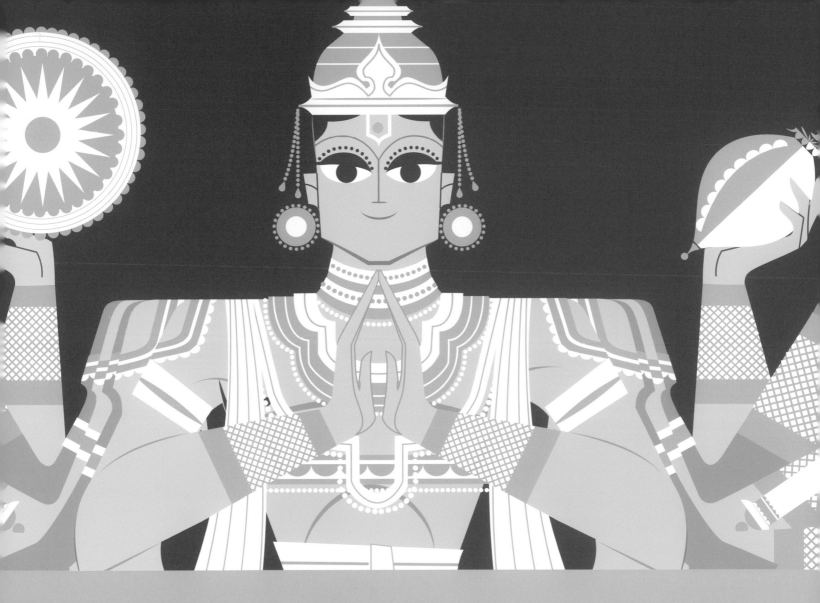

毗濕奴

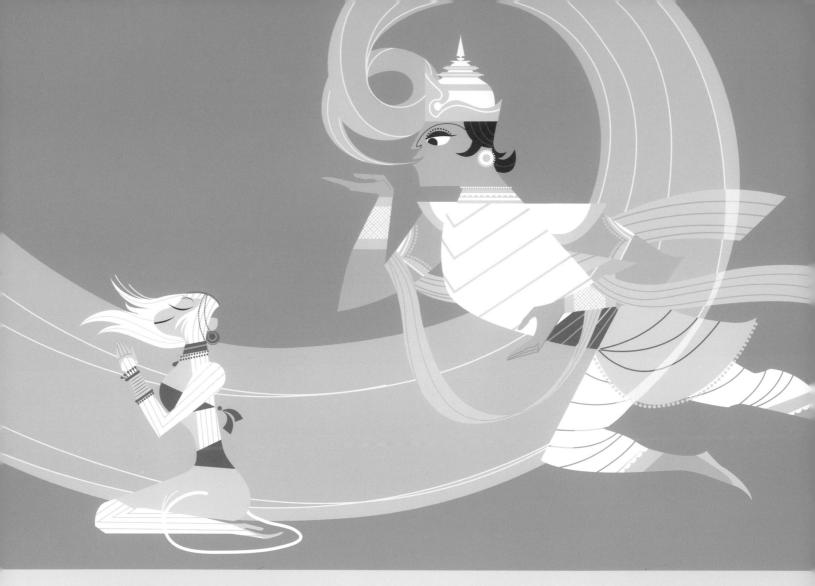

伐由

自然元素神當中的風神與氣神。儘管伐由具有神性，祂的慾望與熱情並沒有稍減半分，甚至還像祂吹出的風一般強大。這位天神生了許多私生子，但只將祂的神力賦予其中一位非常特別的子嗣。那孩子就是忠誠的靈猴哈奴曼，這也是何以這隻靈猴具有飛行能力的原因。在看到哈奴曼的母親安舍娜之後，風神伐由把她變成一個美麗的女人，為時一晚。而祂們這晚的結晶，就是後來輝煌功績蓋過父親的哈奴曼。

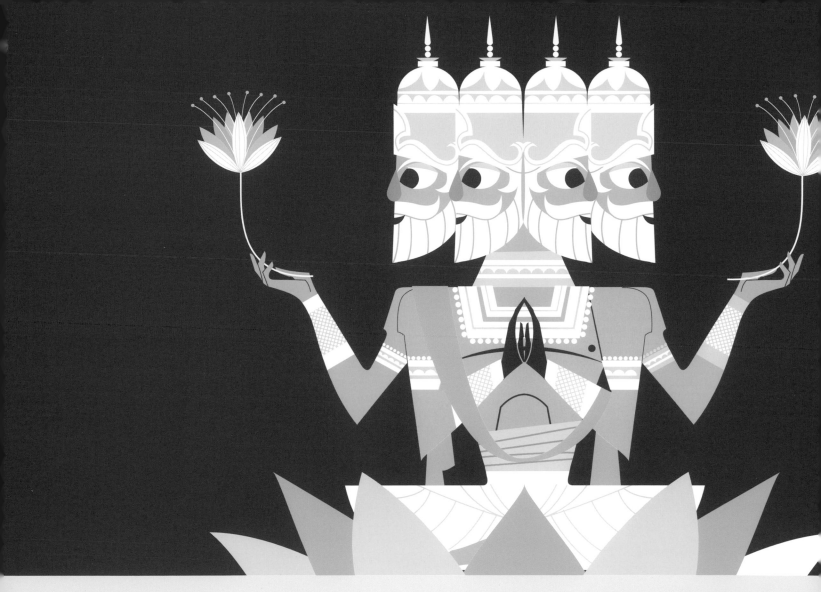

梵天

這位四面神是創造之神，也是印度三相神之一。但不像擁有眾多廟宇與廣大信眾的濕婆或毗濕奴，梵天簡直不被當成一回事。賦予羅波那宇宙最強的力量並未讓梵天在世間多受到一點崇拜和敬重，梵天在創造出祂最好的作品──祂自己的美麗女兒──之後的行為，也只讓祂更被世人唾棄。這位天神對自己的女兒產生了慾望，還長出五顆永遠都盯著她看的頭，直到濕婆聽說了這個消息，砍掉了梵天五顆頭的其中一顆，好讓這位天神受控制一點。

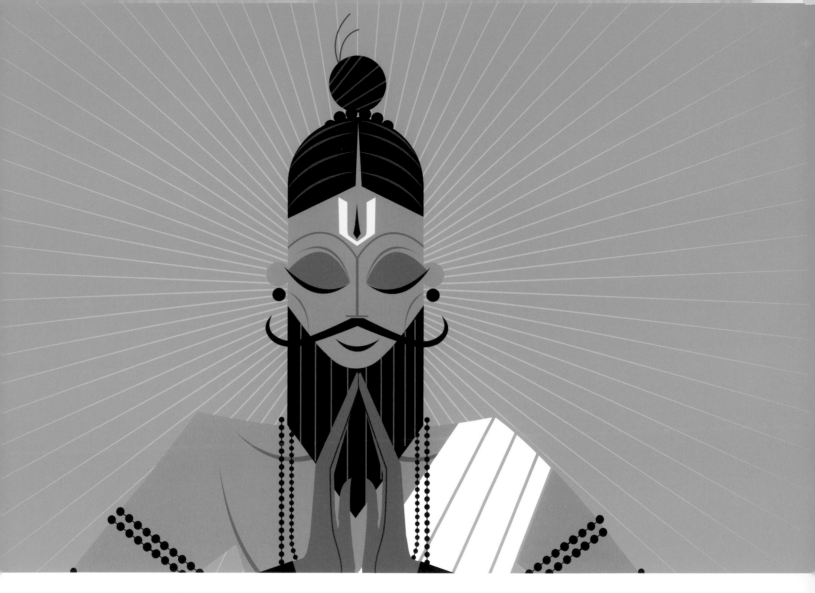

眾友仙人

是梵仙（得道高僧），也是羅摩與羅什曼那的精神導師，但眾友仙人並非一開始就懂得敬天畏神。他本來是個好戰的國王，為了登上王位而禍害、殘殺了很多人。然而，在一次與另一位古魯「瓦西斯塔」的偶遇過後，為了瓦西斯塔的神牛而起的交戰重挫眾友仙人的銳氣，他看到了自己行事的不當，並退隱山林展開苦修。眾友仙人歷經數百年的修行，達到了難能可貴的「仙人」境界。創造之神梵天親自賦予眾友仙人這項榮耀，同時交付他一項新的使命。他的任務是要訓練羅摩分身，讓羅摩為將來的考驗做好準備。結果這位善心的仙人收了羅摩和羅什曼那為徒，耐心地將一切他所得來的智慧都教給他們。

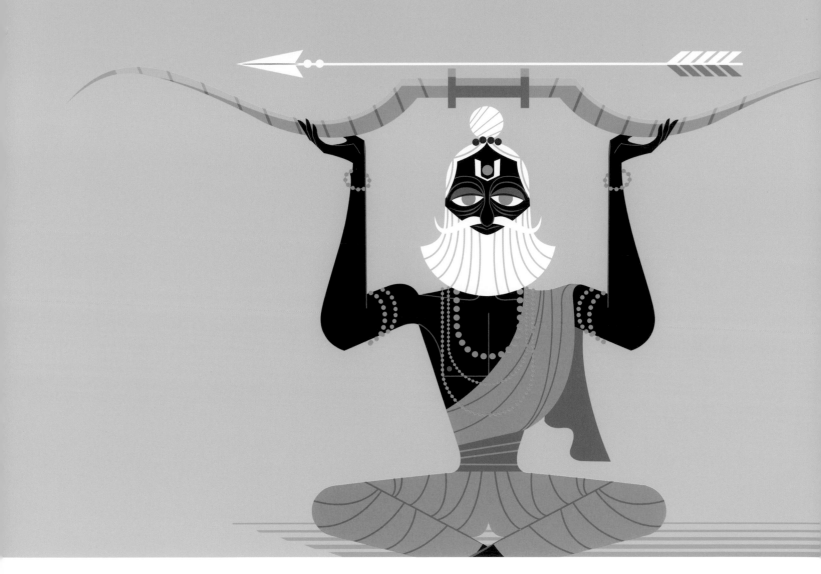

投山仙人

將毗濕奴的金弓金箭交給羅摩的林中僧侶及聖哲。根據傳說，這位聖哲禮貌地請一座山脈低頭彎身，好讓他遷居到南印度的叢林中，因為他知道毗濕奴的分身最終會經過那裡。投山仙人戒慎地看守毗濕奴的獨特武器，耐心等待羅摩經過的日子。到了終於遇見羅摩時，這位聖哲一眼就看出那位王子是轉世重生的藍色天神，於是信心滿滿地將毗濕奴的弓箭物歸原主。

戰士
剎帝利

擁有一個像「十車王」這樣的名字，勢必要是個掌管什麼的主宰。十車王是戰士部落的國王，從阿約提亞城掌管拘薩羅國。他和三位王后、四位王子一起治理國家，其中一位王子就是羅摩。能當國王聽起來很不賴，但十車王從年輕時起就背負著一個重擔，這重擔最終還要了他的命。將羅摩放逐之後，深感內疚的國王生了重病，臥床不起。醒過來的時候，他想起年輕時在一次狩獵中的一個插曲。當時他人在森林裡，聽到一個以為來自於獵物的聲音，於是立刻朝聲音的來處射了一箭。但他弄錯了，他的箭擊斃一個名叫蘇洛凡的男孩，這男孩有一對盲眼父母。這對哀慟逾恆的父母詛咒國王：有一天他也要承受喪子的命運。十車王頓悟到這個詛咒應驗之時，便悲痛地與世長辭了。

十車王

珂莎雅

十車王的大王后，羅摩之母。那麼，一個凡人女子怎麼會生下毗濕奴的分身？嗯，根據傳說，眾神送了助孕甘露給十車王。國王
將一半的甘露都給了第一位王后珂莎雅，剩下的一半則分給蘿蜜多羅和吉迦伊。據說珂莎雅喝的甘露最多，生下羅摩便成了她的
使命。

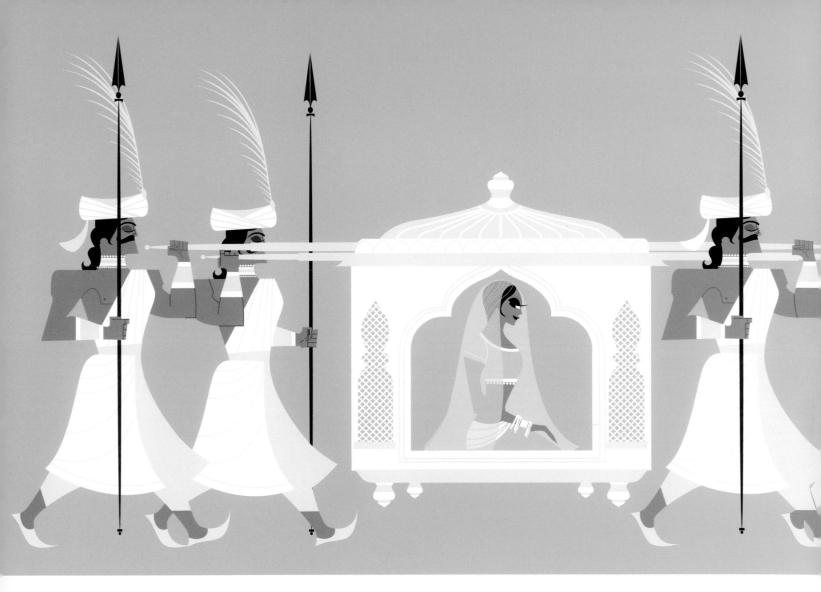

蘿蜜多羅

十車王的三王后，雙胞胎羅什曼那及沙多盧那之母。這位溫和的王后是恬靜與優雅的化身，代表著奉獻與慈悲。相對地，蘿蜜多羅教育她的兩個兒子要服侍羅摩與婆羅多，兩個兒子也完全不負教誨。當羅什曼那決定要加入羅摩放逐的行列，蘿蜜多羅很驕傲地知道如果他的兒子慷慨就義了，那必然是為了羅摩而犧牲。

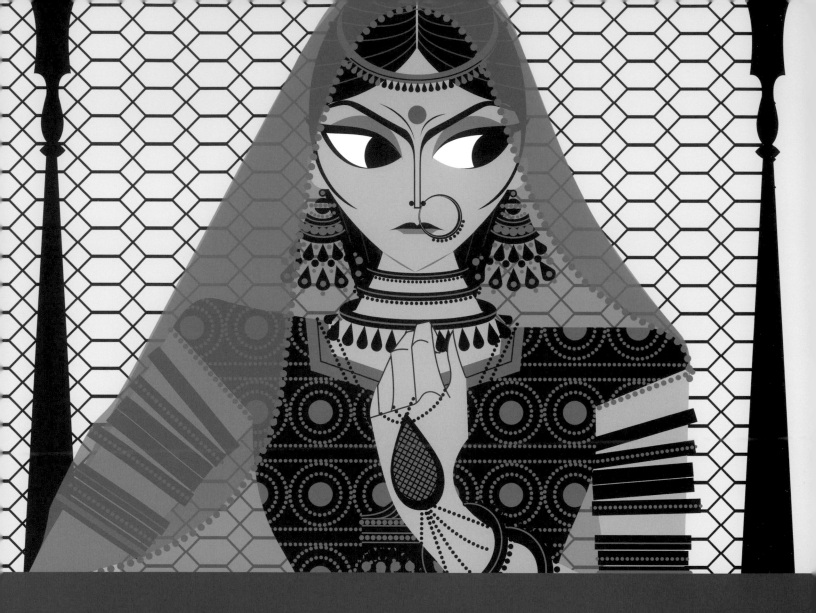

吉迦伊

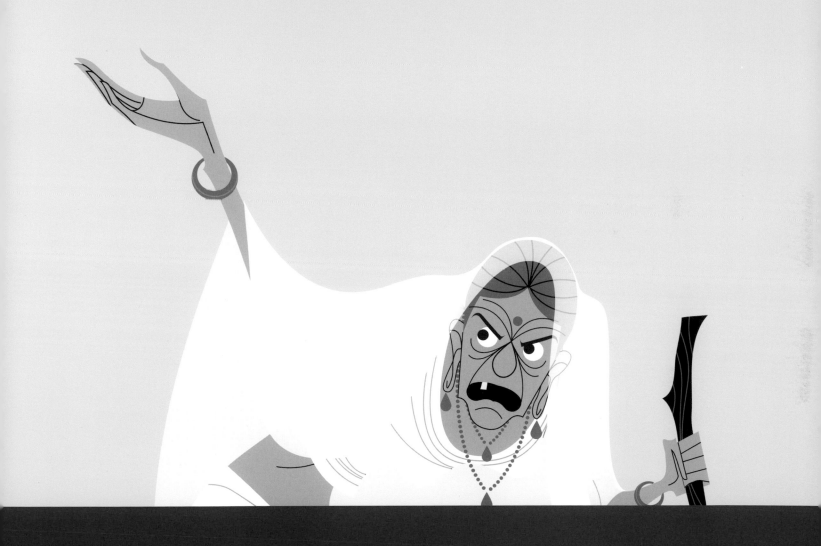

吉迦伊是暴躁易怒的二王后，害羅摩被放逐叢林十四年的人就是她，但那也不完全是她的錯。這位王后有個駝背僕人，名叫曼沙羅，她捏造了一堆關於羅摩和大王后的讒言，說一旦他即位就會把二王后攆走云云。吉迦伊聽信了這套無稽之談，結果一逮到機會就先下手為強。直到最後，吉迦伊明白自己是受了曼沙羅的挑撥，於是把她給攆走了。

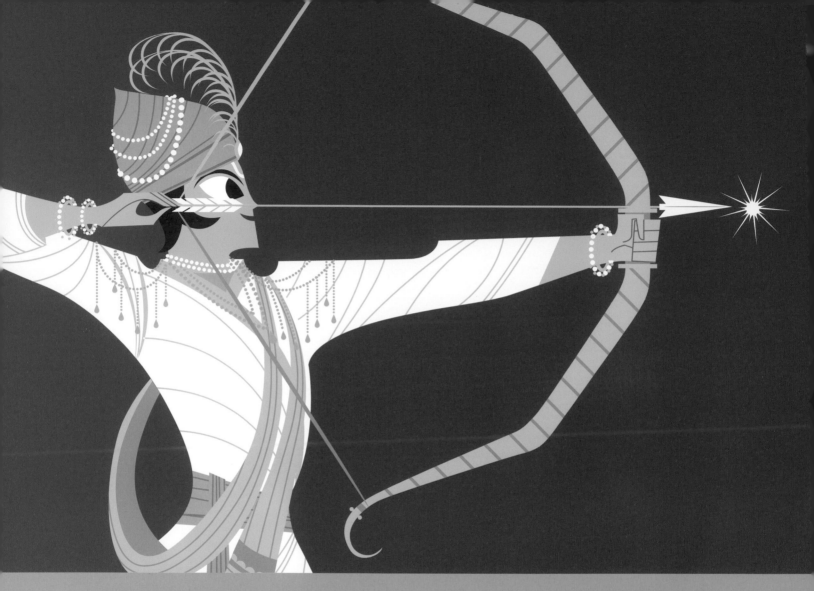

羅摩

阿約提亞城的大王子，大王后珂莎雅之子。由於羅摩也是毗濕奴的第七個分身，所以這位王子受到比成為國王更崇高的目標所驅策。羅摩的使命是要讓世界脫離羅波那和他的惡魔大軍的魔掌，為了達成使命，命運的力量促使羅摩暴露在種種傷害之下。但這位藍色王子一次又一次地證明一切都無法構成阻礙，只要他能遵循自己的神聖使命，並與叢林中的動物們建立深厚的情誼。毗濕奴的分身被視為完美的典範，羅摩會在全印度都受到崇拜就不足為奇了。

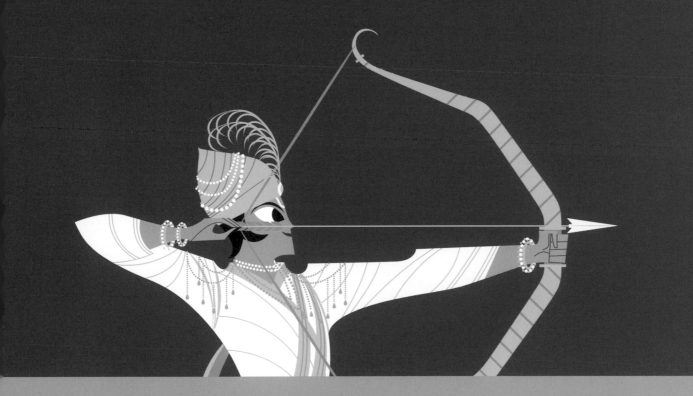

羅什曼那

阿約提亞王國王子，羅摩同父異母的弟弟。無論羅摩做什麼，羅什曼那總是跟隨在他身邊。就連羅摩被判放逐，羅什曼那都無法
忍受和羅摩分開，而選擇和王兄一起經歷同樣的懲罰。有時稍嫌黏人，但極為忠誠，羅什曼那證明了自己是羅摩最重要的盟友。
這對兄弟長得很像、穿得很像，如果可以，羅什曼那說不定會把自己的皮膚染成藍色。

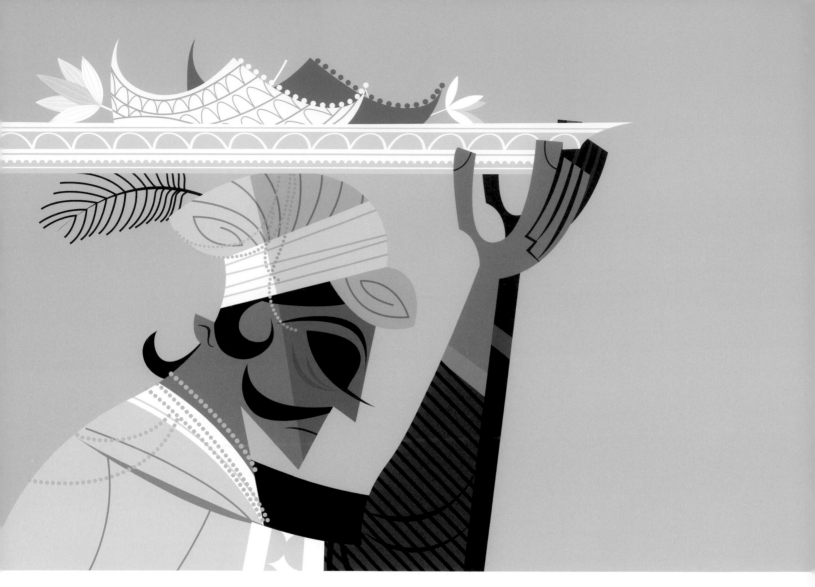

婆羅多

羅摩的弟弟，二王后吉迦伊之子。儘管有個爲了讓自己即位而把天神放逐的母后，但婆羅多盡可能藉由將羅摩的鞋子放在王位上等待眞王歸國來榮耀羅摩。他當了十四年的代理國王，成功地治理國家。但他是如此殷切期盼羅摩歸國，甚而威脅說如果羅摩晚了一天，他就引火自焚！幸好藍色王子準時返回，而婆羅多也很有君子風度地迎接他。羅摩本想一旦即位就封羅什曼那爲皇太子，但看到婆羅多的犧牲奉獻，他改變了主意，轉而加封婆羅多。婆羅多被視爲無與倫比的美德與奉獻的典範。

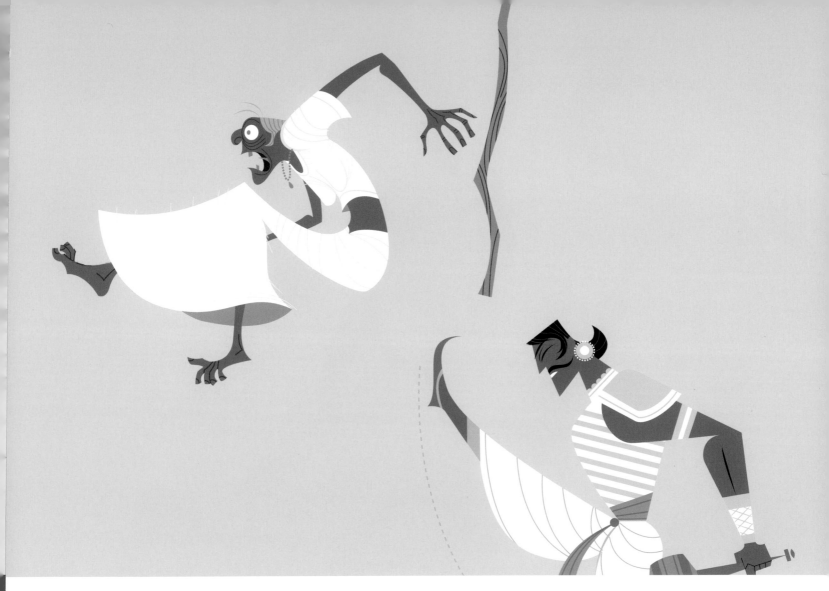

沙多盧那

阿約提亞王子，三王后蘿蜜多羅之子。由於他的攣生兄弟羅什曼那和羅摩更為契合，沙多盧那於是和同父異母的哥哥婆羅多比較親。這對兄弟愛用劍和鎚互相比劃，有一次甚至襲擊了吉迦伊的僕人曼沙羅，誰叫她要到處造謠生事。

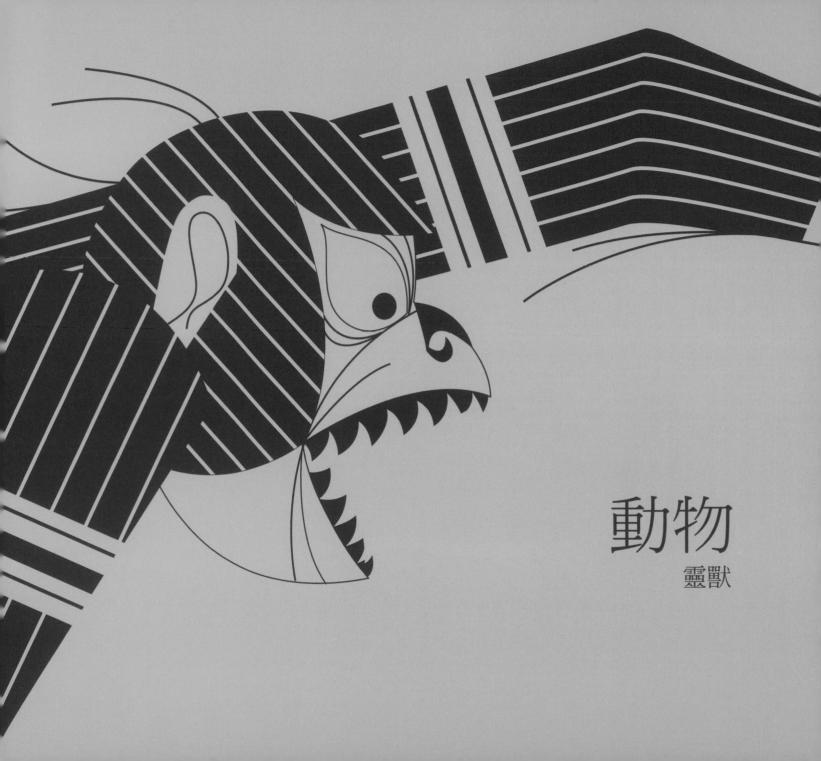

動物

靈獸

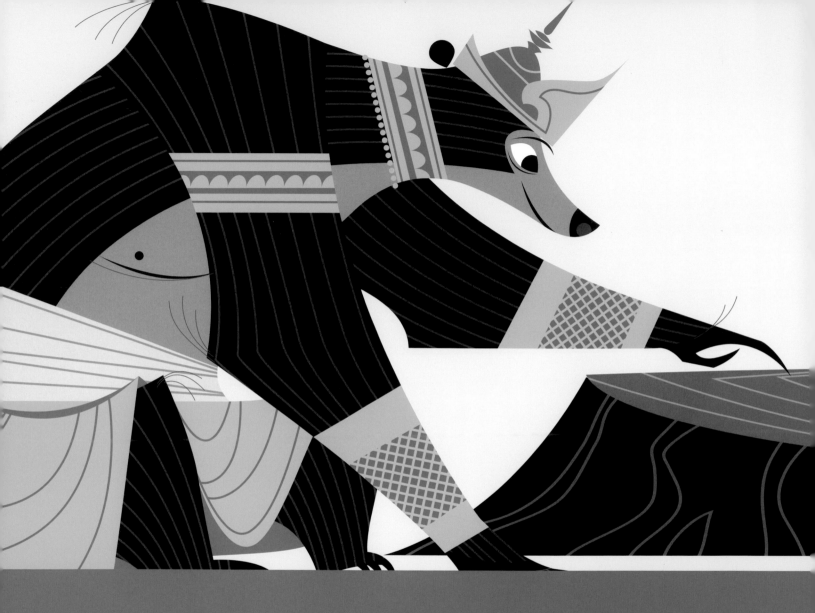

熊王金巴萬

偉大的熊王，睿智的長者。據說這位熊爺爺是天神梵天所創造出來的第一批動物之一。這頭古老的熊懂得很多歷史，而這些知識簡直太好用了，尤其是當牠和哈奴曼在搜尋悉多的過程中被大海擋住、要試圖找出渡海之道時，金巴萬提醒哈奴曼說牠擁有神力，這隻靈猴才發揮神力飛到悉多被囚的島上。

保護悉多抵禦羅波那的守護鷹。鷹王很樂於照看羅摩和他的家人，因為這隻偉大的神鳥曾與羅摩的父親十車王並肩作戰。佳塔由得知十車王早逝的消息之後，轉而守護羅摩與他的家人。

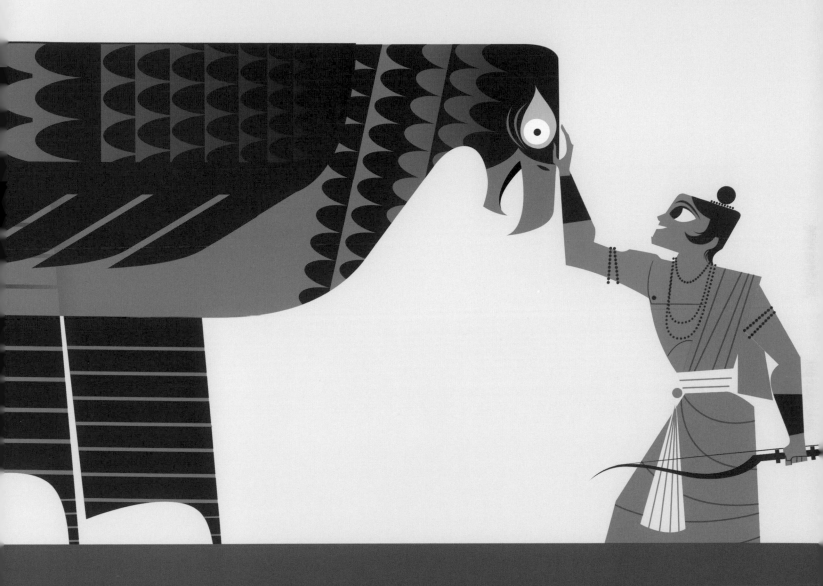

鷹王佳塔由

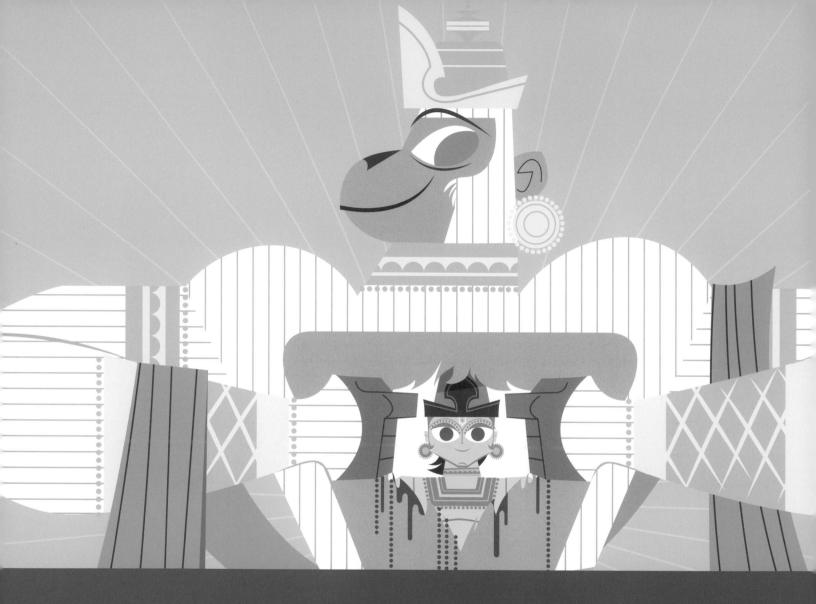

哈奴曼

猴王須羯哩婆的將軍，羅摩最親密的戰友之一。這隻超強飛天神猴是風神伐由之子，牠輕易就能把你五花大綁，隨便就能把你拋到外太空去。羅摩這位犀利的戰友對藍色王子鞠躬盡瘁，甚至打開胸膛向羅摩證明他的影像在牠心中閃耀。

靈猴部落的流亡國王，羅摩的戰友。這位猴中帝王飽嚐家族紛爭，主要是因為牠的兄長——第一代猴王巴林。巴林追逐惡魔追進一座洞窟，過了一年還沒回來，王位就傳給了須羯哩婆，而牠也統治得當。一天，巴林突然回來，看見弟弟篡位，在盛怒之下毫不留情地攻擊牠。須羯哩婆和牠的將軍哈奴曼相偕逃命，過起流亡生活。幸運的是，這對靈猴碰巧得以和羅摩結為戰友，羅摩同意協助擺平巴林。羅摩見到須羯哩婆那位凶惡的猴兄之後，別無選擇，只能射出致命的一箭取走對方性命。如此一來，須羯哩婆便欠下羅摩好一大筆恩情，羅摩也因而換得整個靈猴部落的愛戴。

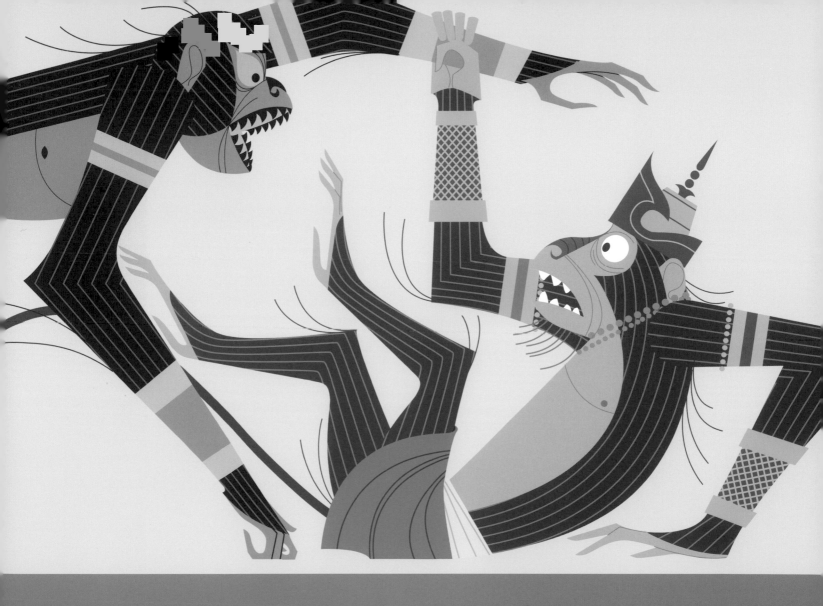

須羯哩婆

惡魔
羅刹

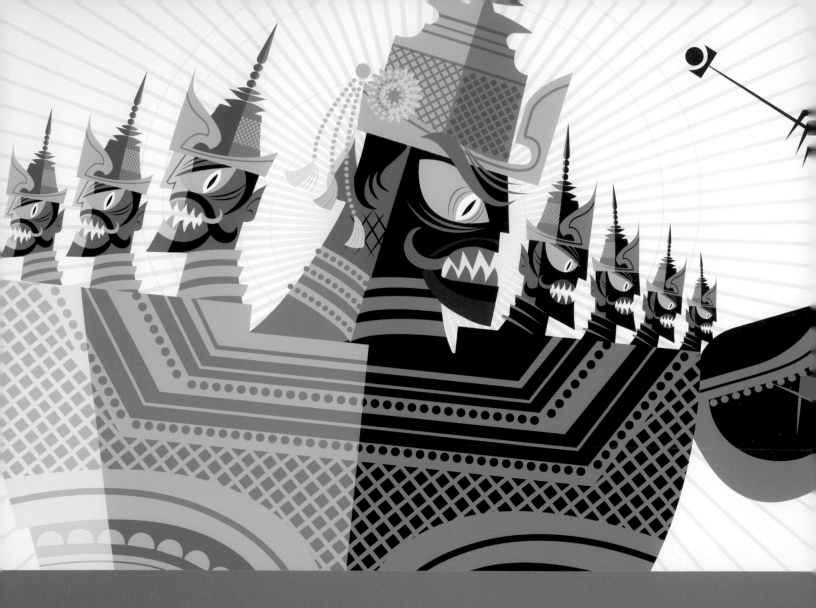

羅波那

惡魔之王，有很多頭和手，象徵他過人的才智與膨脹的自我。由於羅波那是聖僧和魔女所生，他同時具備善與惡的特質。這種獨特的組合讓羅波那既聰穎又狡猾，也因而簡直要什麼就能得到什麼。一回，這個大魔頭甚至靠唱歌融化了天神濕婆的心，藉以逃過一劫。諸如此類的勝利讓他贏得尊敬與力量，但也引出他邪惡的企圖心，使他妄想統領宇宙萬物。不需多久，羅波那所犯下的恐怖惡行就蓋過他聰慧的本質了。

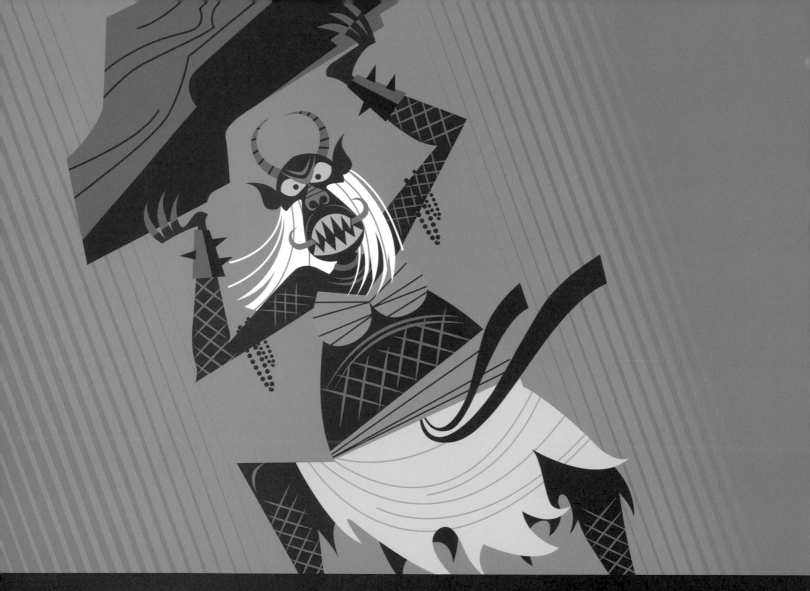

陀吒迦

身形巨大的惡魔，因大鬧眾友仙人神聖的會所而遭到消滅。即使是在變成惡魔之前，這位小姐就已經有如一座山般壯碩，擁有一百頭象的力氣。而且，媽媽咪呀，當她得知老公的死訊時，那真是天崩地裂。陀吒迦徹底喪失理智，到處胡作非為，因而受到詛咒變成惡魔，但她的言行舉止反正已經是個惡魔。從那之後，她讓所有人都活在地獄之中，尤其是那些詛咒她的僧人和古魯。由於這些聖賢不能以暴力反擊，他們只好找來羅摩，讓這個冒失的惡魔嚐到教訓。

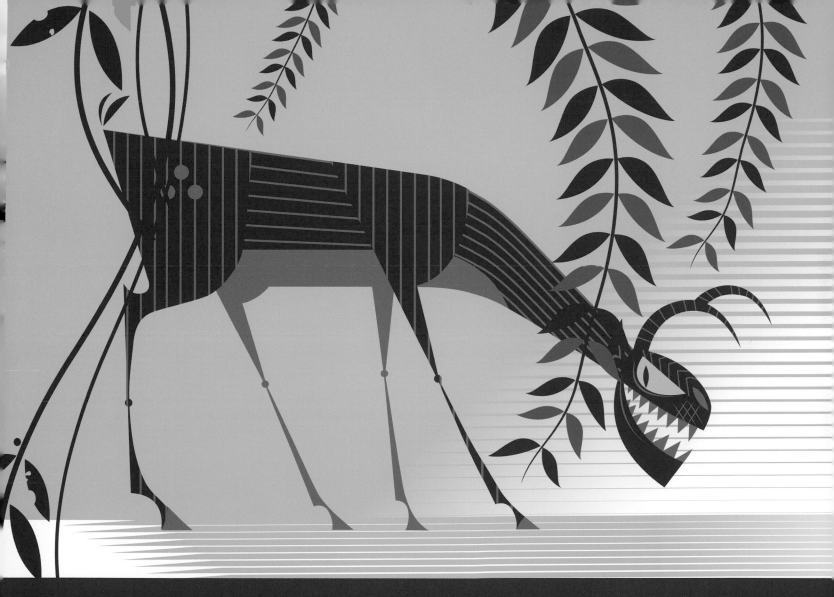

毛里什卡

羅波那存心復仇的舅舅，他變成一隻金色的妖鹿誘使悉多落入陷阱。這個惡魔對羅摩懷有深仇大恨，尤其是在羅摩一箭把他射飛、讓他飛越印度落在一個偏遠的小島之後。如果這樣還不夠，這個惡魔後來又得知羅摩在受訓期間殺了他的媽媽陀吒迦。氣急敗壞的惡魔最終藉由把羅摩從悉多身邊引開、讓羅波那擄走悉多來復仇，但這個鬼當的伎倆讓他賠上了自己的性命。

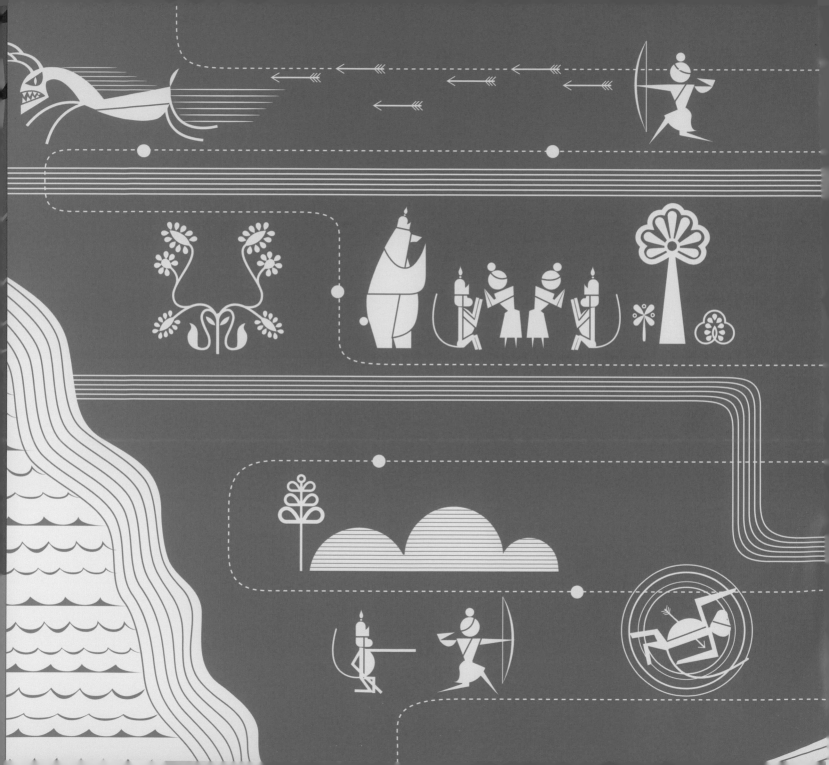

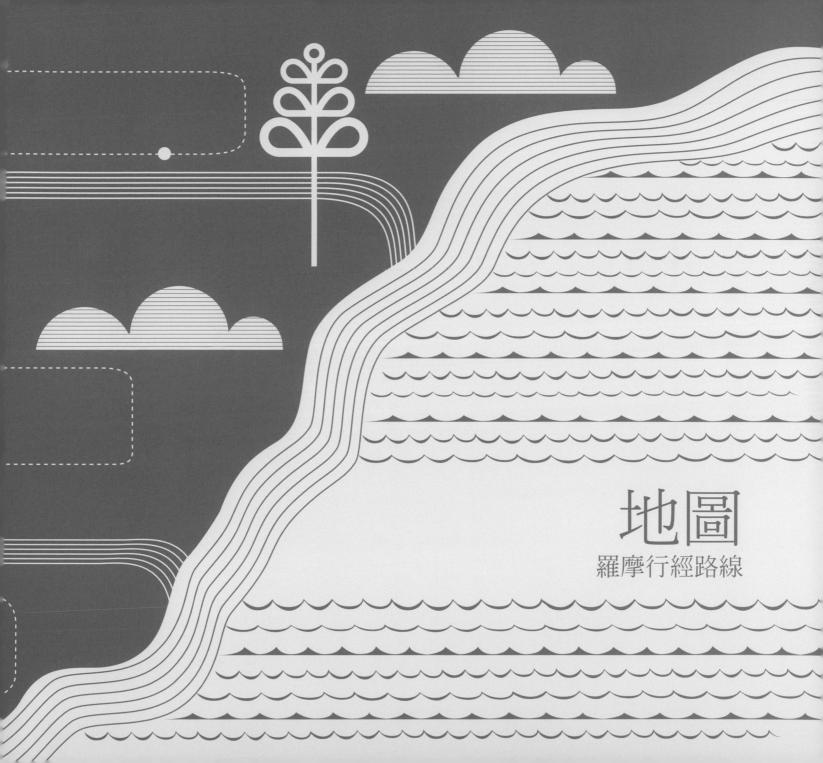

地圖
羅摩行經路線

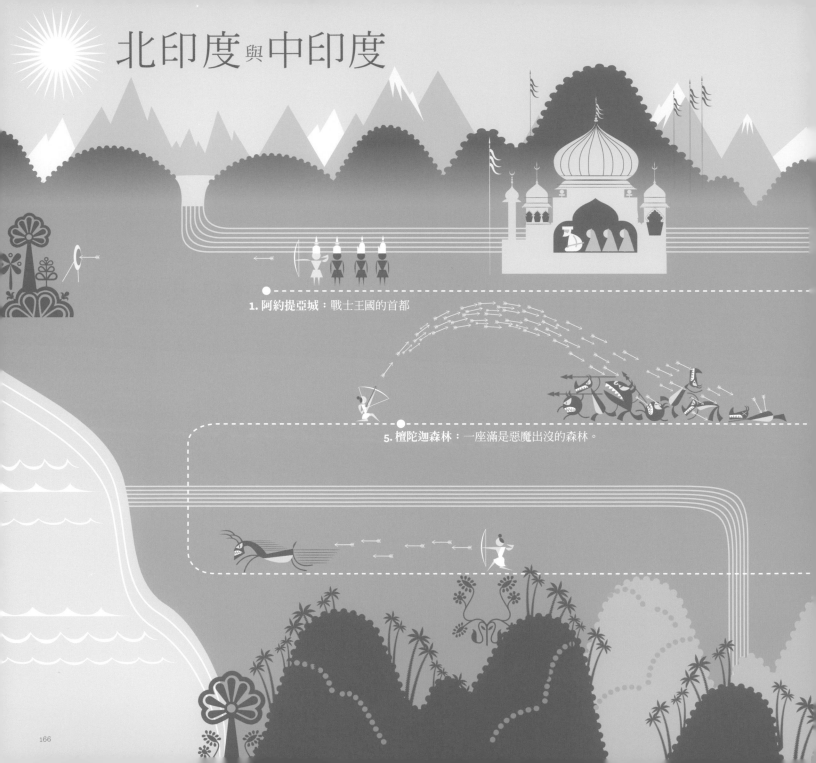

北印度與中印度

1. **阿約提亞城**：戰士王國的首都

5. **檀陀迦森林**：一座滿是惡魔出沒的森林。

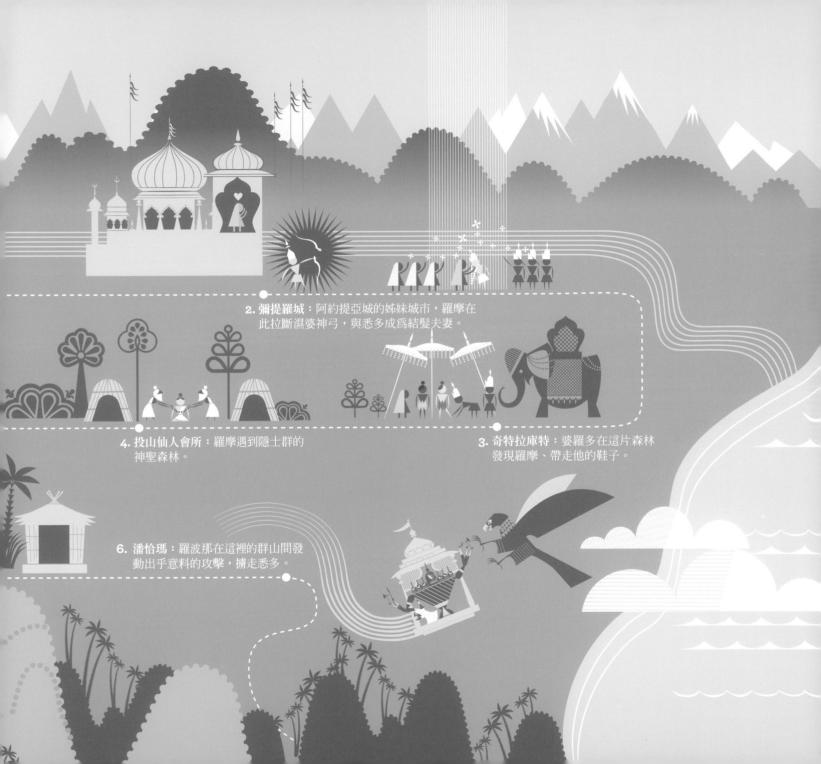

2. **彌提羅城**：阿約提亞城的姊妹城市，羅摩在此拉斷濕婆神弓，與悉多成爲結髮夫妻。

4. **投山仙人會所**：羅摩遇到隱士群的神聖森林。

3. **奇特拉庫特**：婆羅多在這片森林發現羅摩、帶走他的鞋子。

6. **潘恰瑪**：羅波那在這裡的群山間發動出乎意料的攻擊，擄走悉多。

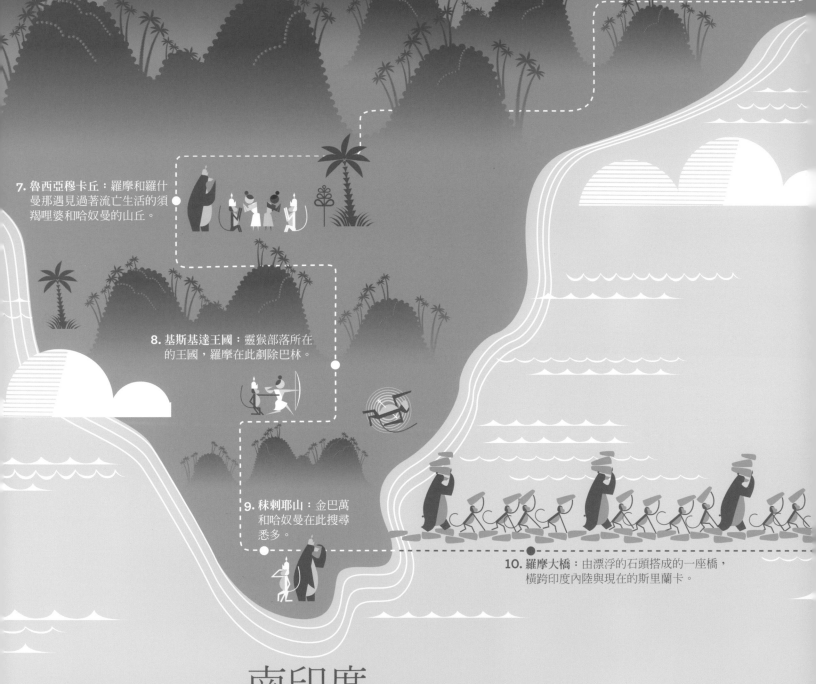

7. 魯西亞穆卡丘：羅摩和羅什曼那遇見過著流亡生活的須羯哩婆和哈奴曼的山丘。

8. 基斯基達王國：靈猴部落所在的王國，羅摩在此剷除巴林。

9. 秣剌耶山：金巴萬和哈奴曼在此搜尋悉多。

10. 羅摩大橋：由漂浮的石頭搭成的一座橋，橫跨印度內陸與現在的斯里蘭卡。

南印度

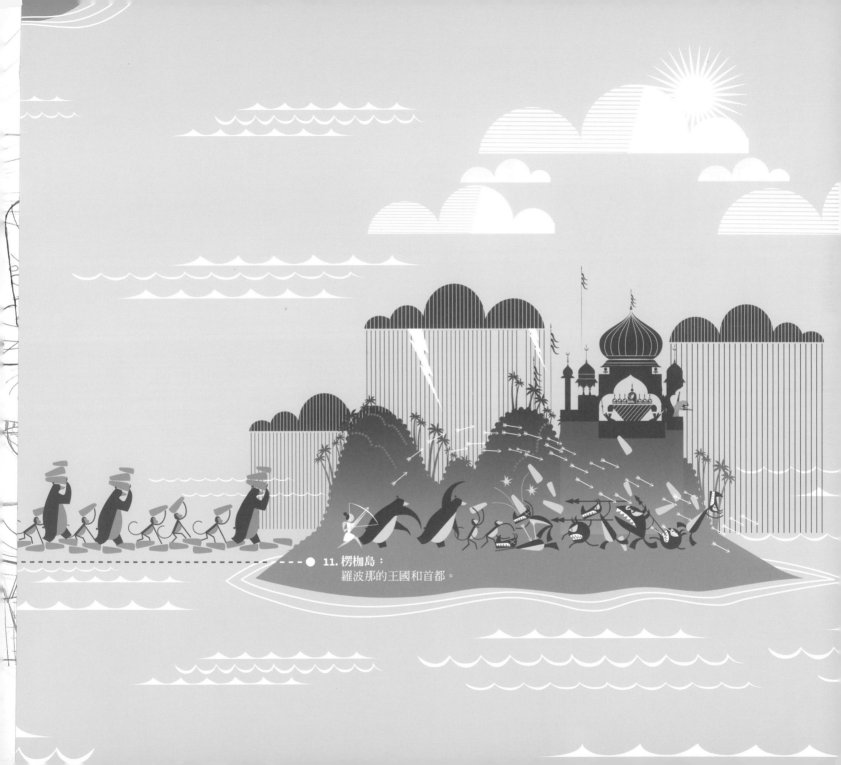

11. 楞枷島：
羅波那的王國和首都。

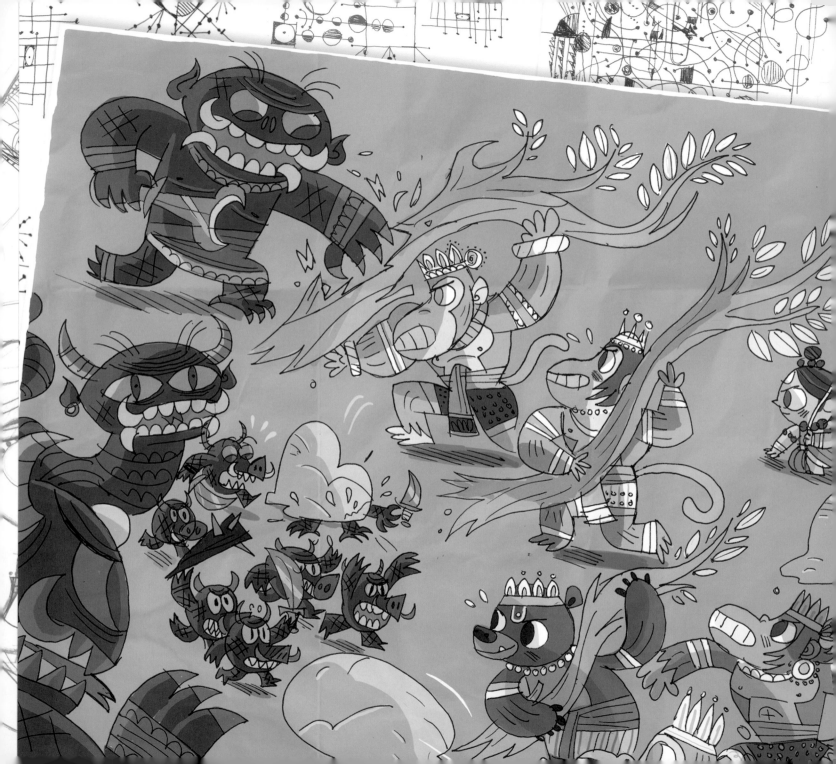

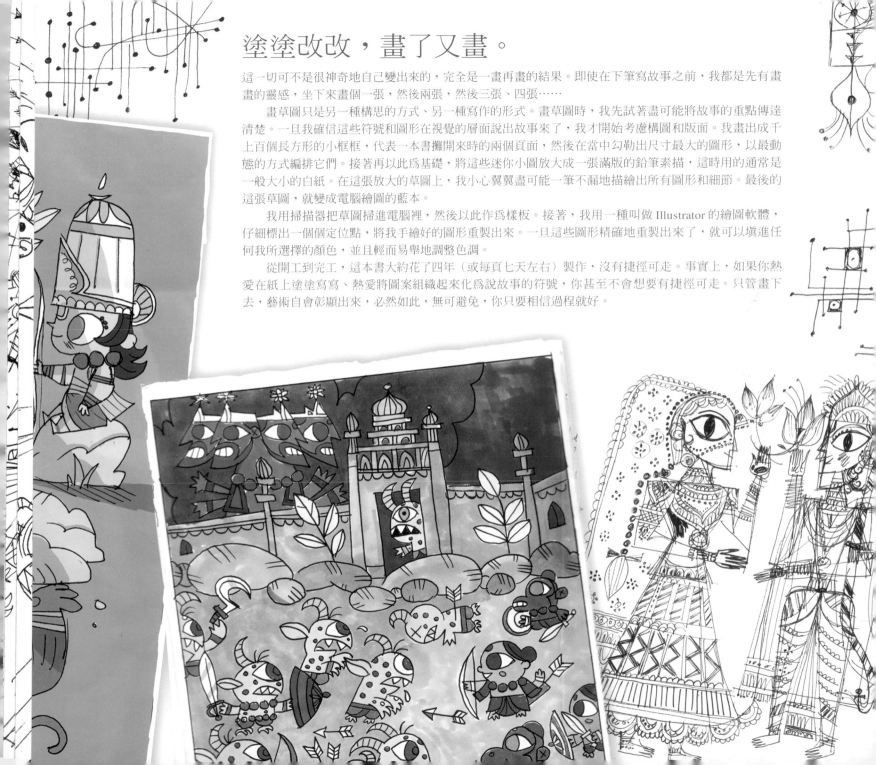

塗塗改改，畫了又畫。

這一切可不是很神奇地自己變出來的，完全是一畫再畫的結果。即使在下筆寫故事之前，我都是先有畫畫的靈感，坐下來畫個一張，然後兩張，然後三張、四張……

畫草圖只是另一種構思的方式、另一種寫作的形式。畫草圖時，我先試著盡可能將故事的重點傳達清楚。一旦我確信這些符號和圖形在視覺的層面說出故事來了，我才開始考慮構圖和版面。我畫出成千上百個長方形的小框框，代表一本書攤開來時的兩個頁面，然後在當中勾勒出尺寸最大的圖形，以最動態的方式編排它們。接著再以此為基礎，將這些迷你小圖放大成一張滿版的鉛筆素描，這時用的通常是一般大小的白紙。在這張放大的草圖上，我小心翼翼盡可能一筆不漏地描繪出所有圖形和細節。最後的這張草圖，就變成電腦繪圖的藍本。

我用掃描器把草圖掃進電腦裡，然後以此作為樣板。接著，我用一種叫做 Illustrator 的繪圖軟體，仔細標出一個個定位點，將我手繪好的圖形重製出來。一旦這些圖形精確地重製出來了，就可以填進任何我所選擇的顏色，並且輕而易舉地調整色調。

從開工到完工，這本書大約花了四年（或每頁七天左右）製作，沒有捷徑可走。事實上，如果你熱愛在紙上塗塗寫寫、熱愛將圖案組織起來化為說故事的符號，你甚至不會想要有捷徑可走。只管畫下去，藝術自會彰顯出來，必然如此，無可避免，你只要相信過程就好。

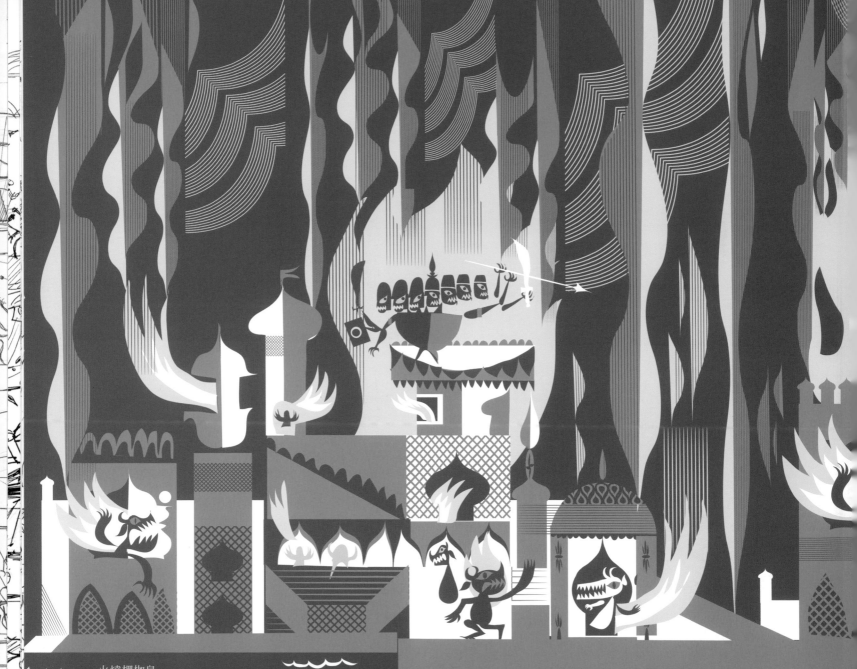

火燒楞枷島
彩色草圖

謝辭

寫作、繪製這本書讓我孤立而封閉地活在自己腦海裡的影像中。有四年之久，當人們問我前一晚或週末在做什麼時，我一次又一次地告訴他們一樣的答案：「我在忙我的書。」然而，這些人還是留在我身邊，給我支持，相信我的作品。

　　對這些人，我無限感激：爸爸**貢巴**（Gopal），您灌輸我工作的倫理，是這份精神讓這本書有了樣子、得以完成。媽媽**羅米拉**（Ramila），您的思想之奧祕引領我走上藝術之路，也引領我走進自己的內在世界。哥哥**阿孟**（Amul），您的無懼與熱情始終是激發我挑戰自身極限的動力。**查拉格·巴克達**（Chiraag Bhakta），PARDONMYHINDI.com 網站站主、Lifehere.com 網站站主、鬍子先生、石膏板大哥，發現你就像發現我的另一半自我，這本書的每一頁都有你的品味和風格，更有你對所有設計細節的貢獻與關切，你的友誼、想法和眼光真的打開了我的眼界，讓我看見如何為南亞流行文化創造出一個統一的聲音，這一切都幫助我完成了這個計畫。**艾蜜莉·海因斯**（Emily S. Haynes），妳在編輯上全方位的支援讓我能支撐到抵達終點線——當我需要心理諮商，妳就在我身邊；當我需要批評指教，妳給我批評指教；當我需要出版商，妳就幫我實現；當我缺乏詞彙可用，妳把妳的借給我；我無限感激妳對拙作的配合與投入。**麥克斯·布萊斯**（Max Brace），你在改寫這個史詩故事上所給我的協助比任何人都多，你讀過最初的版本，然後和我肩並肩一起把這個故事拆到只剩零件，再重新架構一遍。年表出版社（Chronicle Books）的幕後同仁們——**麥克·莫里斯**（Michael Morris）對設計、版面和字體所有的意見；**貝絲·史汀娜**（Beth Steiner）、**艾蜜莉·桑多茲**（Emilie Sandoz）和**貝卡·柯涵**（Becca Cohen）總是維護我的權益，充當我的法律保鑣。**皮克斯動畫工作室**（PIXAR）持續資助我和像這本書一樣的獨立計畫。**東尼·羅桑納斯特**（Tony Rosenast）緊跟在我身邊，直到我們抵達古老的埃洛拉石窟與阿旃陀石窟，看到這個故事最早的化身。**曼妮莎·帕特爾**（Manisha Patel），謝謝妳和我分享妳的旅程，並對我的作品懷抱信心。我的整個**古吉拉特家族**，包括西岸的表親和他們的家人，謝謝你們敞開心扉接納我；也謝謝東岸的表親，我很想念你們。我知道我沒有買下一家汽車旅館，但我希望這本書能讓你們引以為豪。

想要更了解我的作品，請到 GheeHappy.com。

唵善諦，善諦，善諦……
（願平安，平安，平安）

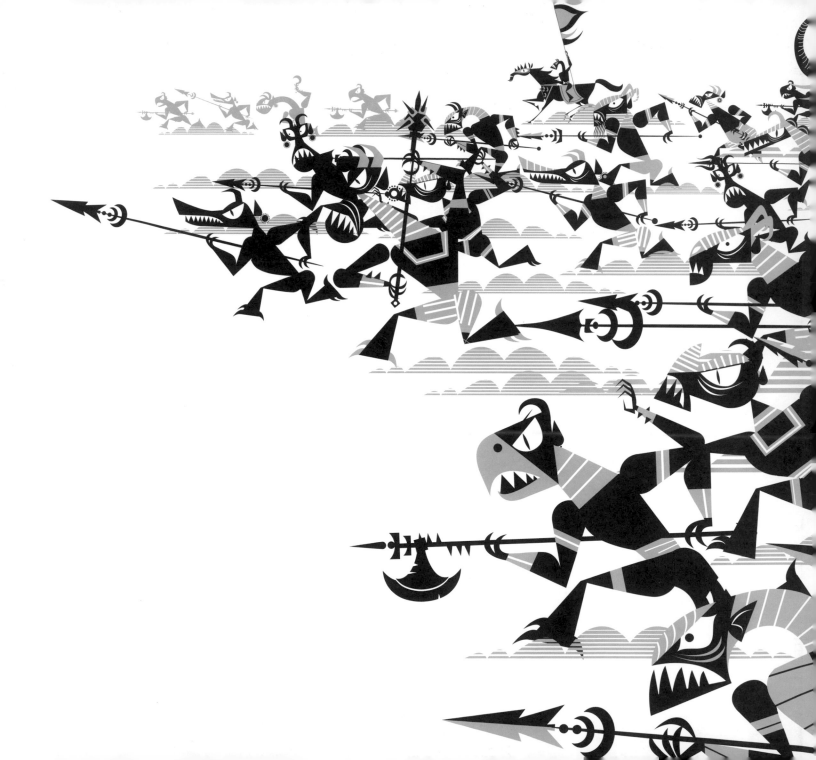